LA VÉRITABLE EAU DE BOTOT

est le **Seul Dentifrice** APPROUVÉ PAR L'ACADÉMIE DE MÉDECINE DE PARIS

Elle Blanchit les Dents, Fortifie les Gencives
Elle Entretient la Bouche toujours fraîche

La Véritable Eau de Botot, qui porte sur l'étiquette la **Marque** =

Se trouve à **PARIS, 17, Rue de la Paix**, et dans toutes les Bonnes Maisons.

Egalement en Vente 17, Rue de la Paix
AU DÉPÔT DE L'EAU DE BOTOT

POUDRE DENTIFRICE de BOTOT

PATE DENTIFRICE de BOTOT

VINAIGRE
de Toilette Supérieur.

EAU de TOILETTE
sans aucun acide.

LE SUBLIME
Arrêt immédiat
de la chute
des
Cheveux.

Exposition

DE LA

GRAVURE JAPONAISE

IL A ÉTÉ IMPRIMÉ

Trente exemplaires de ce Catalogue sur papier de l'Insetsu-Kioku de Tôkio.

Extrait de la Revue mensuelle "*Le Japon Artistique*"

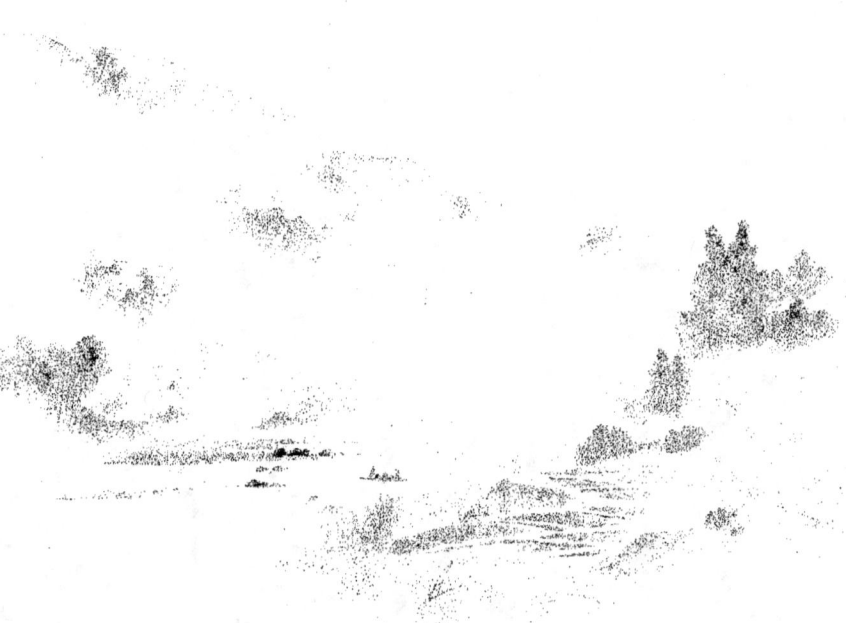

ECOLE DE SHIJO. — Effet de brouillard

Exposition

DE LA

GRAVURE JAPONAISE

A

L'ÉCOLE NATIONALE DES BEAUX-ARTS

A PARIS

DU 25 AVRIL AU 22 MAI

Catalogue

1890

COMITÉ D'ORGANISATION

S. E. Le Vicomte Tanaka, ministre plénipotentiaire
du Japon, *Membre honoraire*

MM. S. Bing
 Henri Bouilhet
 Philippe Burty
 G. Clémenceau
 Ch. Gillot
 Edmond de Goncourt
 L. Gonse
 Roger Marx

MM. E.-L. Montefiore
 Musée des Arts décoratifs
 Musée Guimet
 Antonin Proust
 Edmond Taigny
 Ch. Tillot
 H. Vever

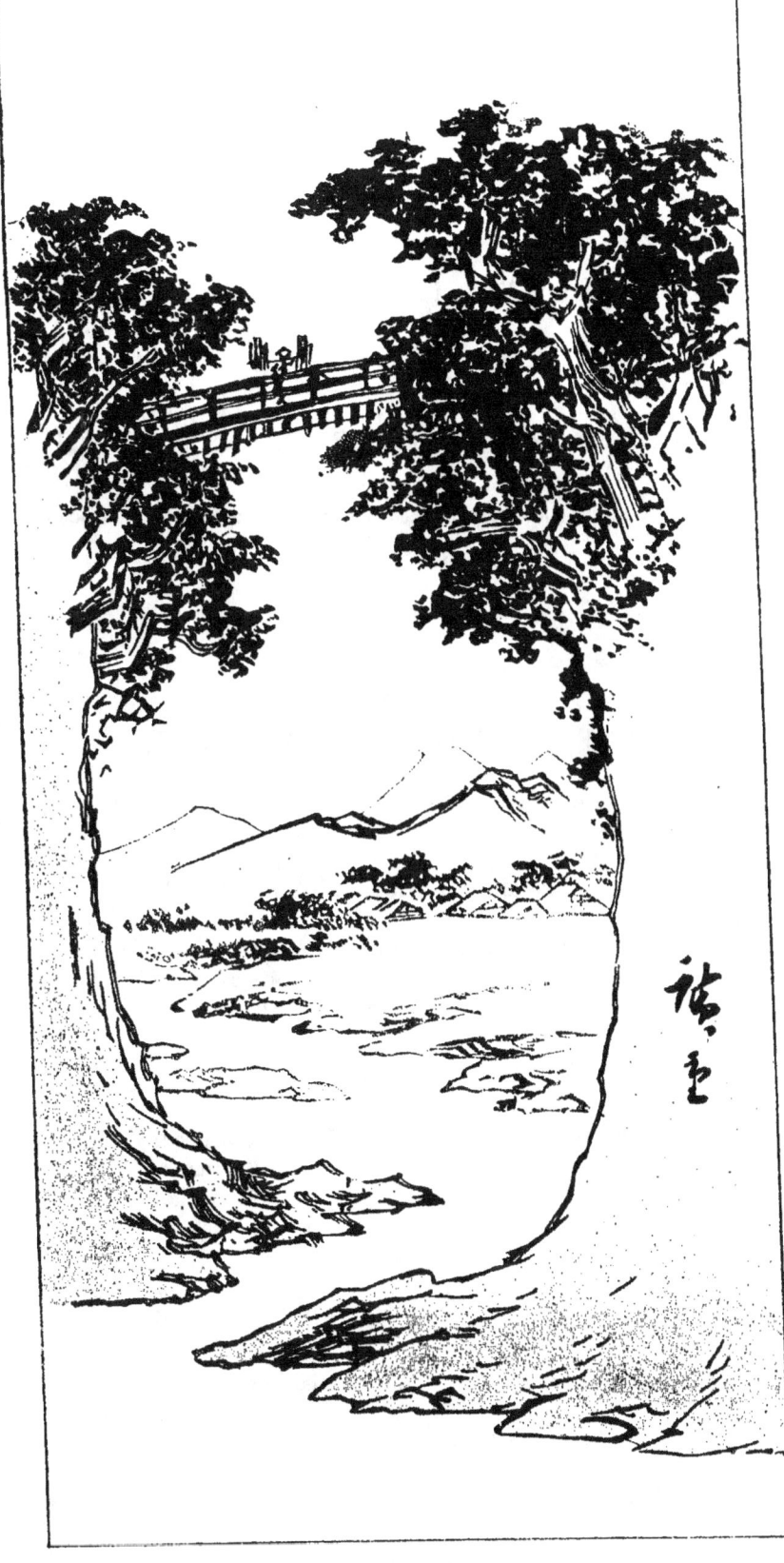

Par Hiroshighé.

TABLEAU CHRONOLOGIQUE

DES

PRINCIPAUX ARTISTES FIGURANT DANS L'EXPOSITION

(N.-B. — Les noms les plus célèbres sont marqués d'une astérisque.)

Époque Préliminaire (1608 à 1675)

LIVRES ILLUSTRÉS EN NOIR SANS NOM D'AUTEUR

Première Période (1675 à 1720)

OUVRAGES ILLUSTRÉS EN NOIR PAR HISHIKAWA MORONOBOU
CRÉATION DE L'ESTAMPE. — ENLUMINURES AU PINCEAU
INVENTION DE L'IMPRESSION EN COULEURS, DEUX TONS

Noms principaux :

Les premiers **Torï-i** Torï-i **Kyonobou**.*
 « **Kiyomassu**.*
 « **Kiyotada**.
 « **Kiyoshighé**.

Les **Okoumoura**. Okoumoura **Massanobou**.
 « **Toshinobou**.

Les **Nishimoura**. Nishimoura **Shighénaga**.
 « **Shighénobou**.

Deuxième Période (1720 à 1760)

DÉVELOPPEMENT DE L'ESTAMPE POLYCHROME
LIVRES ILLUSTRÉS EN NOIR ET EN COULEURS

Noms principaux :

Suite des **Torï-i** Torï-i Kiyomitsu.*
« Kiyohiro.
« Kiyotsuné.

Les **Ishikawa**. Ishikawa Toyonobou.*
« Toyomassa.

Les **Nishikawa** Nishikawa Sukénobou.*
« Sukénori.

Tsukioka Tanghen. Tsukioka Massanobou.

Tatshibana Morikouni.

O-ôka **Shunbokou** (Reproduction de peintures classiques.)

Les **Hanaboussa** Hanaboussa Itsho'.*
« Ipo.

Troisième Période (1760 à 1800)

APOGÉE DE LA CHROMO-XYLOGRAPHIE

Harunobou.* Koriusai.*
Bountsho.

Les derniers **Torï-i**. Torï-i Kiyonaga.*
« Kiyominé.

1. Itsho et Kôrin, qui florissaient à la fin du xvii^e siècle, n'avaient pas travaillé en vue de la gravure. Leurs œuvres n'ont été gravées et réunies en recueils que dans le cours du xviii^e siècle.

TABLEAU CHRONOLOGIQUE.

Les **Outakawa** Outakawa Toyoharu.*
 « Toyohiro.*
 « Toyokouni.*

Les **Katsukawa** Katsukawa Shunsho.*
 « Shunyei.*
 « Shunko.
 « etc. etc.

Les **Kitao** Kitao Shighémassa.
 « Massayoshi.*
 « Massanobou.

Sékiyen.	Yeishi.*
Sharakou.	Yeisho.
Shunman.*	Outamaro.*
Shinsaï.	Hokusaï.*

Quatrième Période (1800 à 1860)

Hokusaï.*	Issaï.
Hokkei.	Hiroshighé.*
Hokuba.	Yeisen.
Hokujiu.	Kounisada.
Shuntsho.	Kouniyoshi.
Shuntei.	Yôsaï.
Gakutei.	Kiôsaï.
Œuvres de **Kôrin**, gravées.	Zéshin.

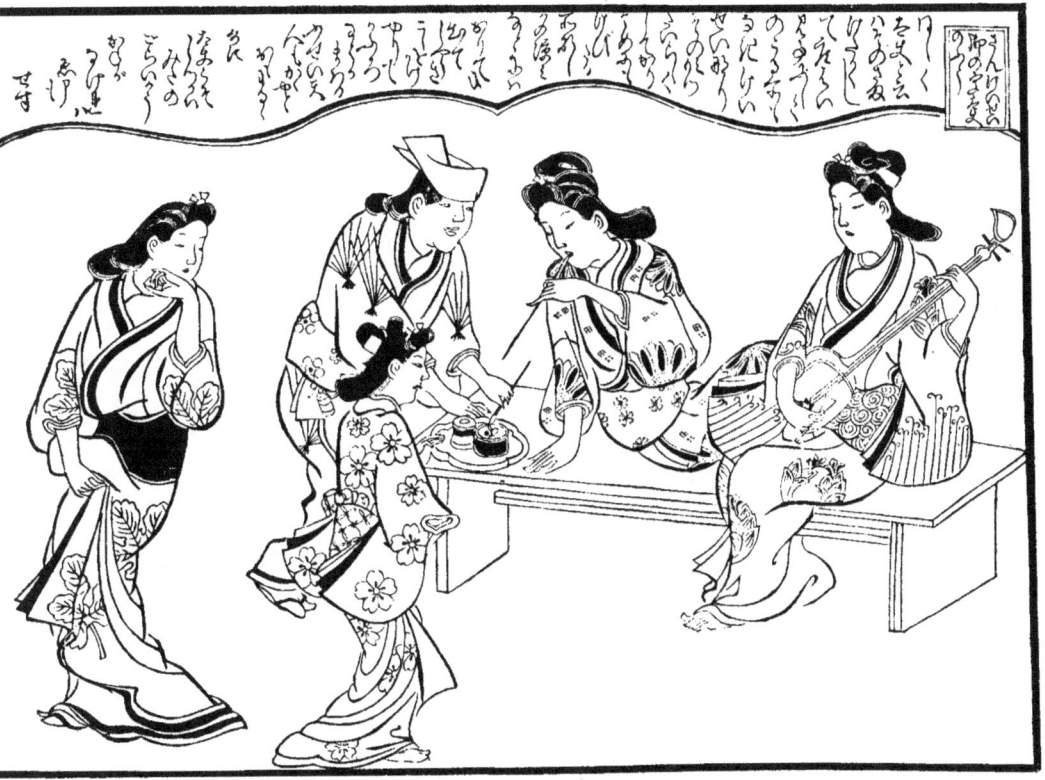

MORONOBOU. — Tiré des *Cent femmes japonaises*

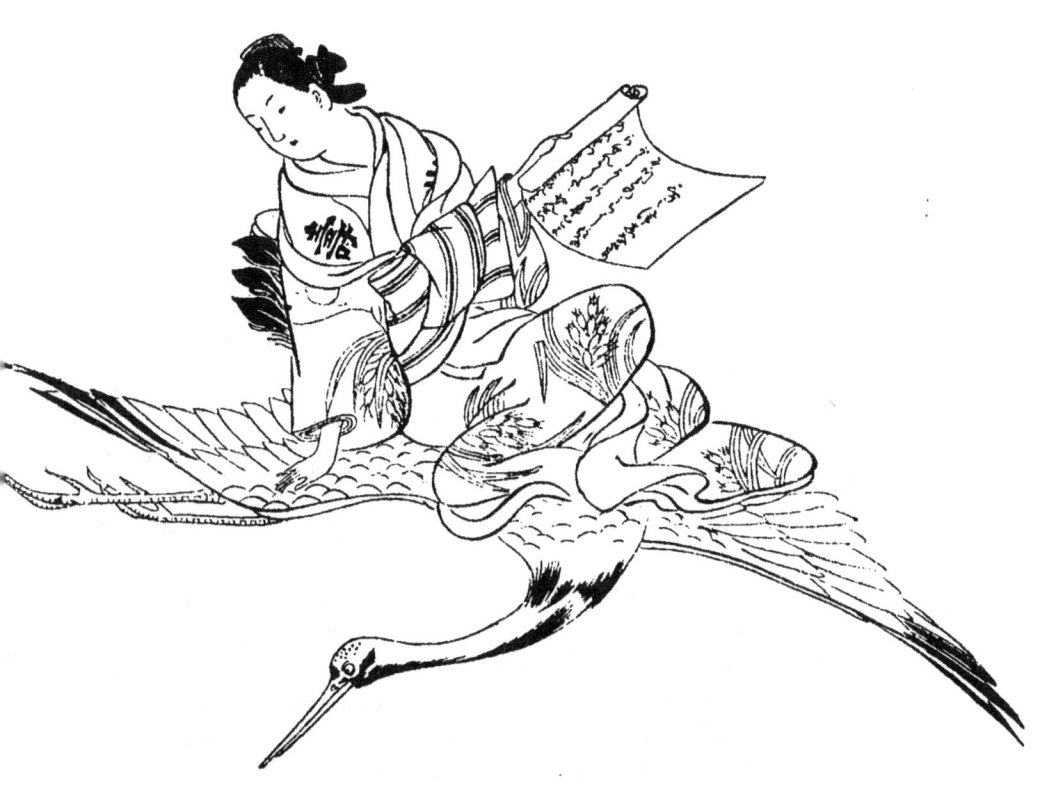

EXPOSITION

DE LA

GRAVURE JAPONAISE

Il y a peu d'années seulement, l'estampe japonaise était encore chose inconnue pour nous. C'est par ce trait que le Japon devait clore la série de ses révélations successives. Il n'a pas fallu moins de deux siècles pour amener le pays du Soleil levant à nous livrer les derniers secrets d'une antique civilisation qui avait grandi dans le silence et l'isolement.

Lorsque, au XVIIe siècle, des navigateurs, venus du Portugal et

de la Hollande, débarquaient sur les côtes du mystérieux archipel, en quête d'un domaine nouveau pour l'extension de leur activité commerciale, ils étaient en médiocre position pour juger du niveau artistique du pays. Outre que ces esprits mercantiles étaient peu faits pour apprécier un art qui n'attire pas le regard par des dehors voyants, les fins habitants du Nippon étaient trop bien avisés pour chercher à entreprendre l'éducation de leurs nouveaux hôtes. Après avoir cantonné ces intrus dans un district rigoureusement délimité, sorte d'antichambre de l'empire, on leur livrait par monceaux une fabrication courante, créée à leur intention pour les besoins occidentaux, éclatante de couleurs, chargée d'ornements, puissante après tout dans ses effets décoratifs.

Nos riches bourgeois de l'époque et aussi plus d'une cour princière accueillirent avec joie, pour en meubler leurs intérieurs, les panneaux de laque chamarrés, les vases aux formes opulentes, la riche vaisselle de porcelaine, à l'émail poli et dur, accrochant gaiment la lumière. Les commandes se suivaient ininterrompues. On prescrivait des formes bien en rapport avec les usages pratiques de nos contrées, et au milieu des amples compositions que traçait le pinceau assoupli des décorateurs indigènes venaient briller parfois les fiers blasons de notre antique noblesse.

Qui n'était persuadé à ce moment que l'Extrême-Orient nous avait livré tout son art, le summum de ce qu'il était permis d'attendre d'un peuple aux mœurs primitives? On ne se douta guère que pendant le même temps, dans ce pays réputé à peu près barbare, des artistes d'élite, qui n'étaient troublés par aucun besoin matériel de la vie, parachevaient amoureusement, sous le toit féodal de leurs seigneurs — passionnés amateurs — une foule de petites merveilles, qui compteront parmi les plus exquises expressions de goût que l'art des siècles ait produites.

Beaucoup plus tard, les relations diplomatiques prenant un peu de consistance, quelques rares objets de choix commencèrent à trouver le chemin de l'Europe; et encore ne fallait-il rien moins, pour les attirer, que les caprices omnipotents d'une Pompadour ou les goûts aristocratiques d'une reine de

France [1]. Mais ce n'étaient là que des apparitions isolées, les échappées lumineuses d'un instant. Les nuages se refermaient aussitôt, et ne devaient se déchirer à jamais que sous l'effort de la formidable poussée politique et sociale qui, en 1868, culbuta tous les éléments de l'antique organisation.

Sur les ruines du passé un nouvel édifice s'érige depuis lors. Nul ne peut prédire ce qu'il sera. Mais dans le choc qui rompit la chaîne des millénaires traditions, pour asseoir les fondements d'une ère nouvelle, il y eut en tout cas une grande victime : le culte de l'idéal. Non seulement les esprits se détournèrent des pratiques de l'art, mais ils devinrent insoucians des précieux trésors légués par les ancêtres, et — singulier retour des choses — c'étaient nous, les indifférents de jadis, qui commencions à nous sentir émus à l'aspect de ces merveilles délaissées.

Ils sont connus de tous, les noms des quelques raffinés, artistes ou hommes de lettres, qui, chez nous, ont fait fête aux premiers messagers d'un art imprévu et charmant : miniatures sculptées en bois ou en ivoire, bronzes à cire perdue, céramiques modelées du bout des doigts, broderies aux harmonies caressantes. Enfin les plus perspicaces avaient découvert au milieu des fouillis quelques images d'un effet éblouissant. Elles étaient assemblées en albums factices et représentaient des scènes fantastiques, d'un coloris inconnu, fascinateur. Nous savons aujourd'hui que ces pages, qui avaient suscité tant d'étonnement et procuré de si vives jouissances, ne révélaient de la gravure japonaise que des productions déjà tardives, et n'en présentaient que la face la plus populaire. Mais telles qu'elles étaient, ces prémices d'un art supérieur que le Japon détenait encore, paraissaient d'une rareté extrême, et pendant plusieurs années parvenaient difficilement à alimenter un bien petit nombre de collections.

Il y a dix ans à peine, les passionnés d'art qui parcouraient le Japon pour aller sur les traces de ces enviables spécimens d'impression parvenaient à peine à rassembler quelques épaves.

[1] La collection de laques d'or de Marie-Antoinette figure aujourd'hui au Louvre. Elle se compose d'une certaine quantité de boîtes et de petits cabinets d'un travail délicat, mais où n'éclate cependant aucune œuvre de grand maître.

Cependant, un chercheur obstiné eut la joie, peu de temps avant son retour en Europe, de se voir apporter un petit nombre de feuilles qui, par leur puissance de dessin et leur extrême suavité de tons, attestaient clairement une chose déjà soupçonnée : à savoir que derrière la verve exubérante qui avait séduit dans les spécimens d'abord vus se cachait tout un enchaînement d'art, remontant à des origines déjà lointaines. Il y avait là un indice de trésors cachés. Dès ce jour, plus de trêve. Des missions furent organisées pour explorer les bons coins et pour découvrir les amateurs indigènes qui avaient monopolisé ce genre de collections. On fouilla les anciens fonds d'éditeurs de Tôkio, de Nagoya, de Kiôto et d'Osaka. On alla dans les familles, promettant partout une rémunération libérale pour faire sortir de terre ce qui avait semblé s'y trouver enfoui. La branle une fois donné, la récolte fut abondante, inespérée. Les Japonais se dessaisirent d'abord de leurs collections les moins précieuses, des œuvres les moins anciennes; mais l'un après l'autre apparurent les noms des grands artistes, des créateurs, des chefs d'école. — Conformément aux ordres donnés, les recherches se sont poursuivies sans relâche, à mesure que de nouveaux filons furent découverts. Ajoutons que ces efforts ont été puissamment encouragés par nos plus ardents amateurs parisiens, dont les bibliothèques renferment aujourd'hui d'incomparables collections de livres et d'estampes (1).

Ce n'était pas tout, cependant, d'avoir amassé tous ces matériaux. Il fallait en débrouiller les fils, les coordonner, en dégager la synthèse. Or, si le peuple japonais passe chez les anthropologistes pour un composé de races diverses, offrant des dissemblances physiques indéniables, il présente au point de vue du caractère un trait presque général : c'est une surprenante incurie pour l'histoire documentée de ses arts. La soif de curiosité qui en pareille matière est si particulière à notre tempérament occidental inquiète peu l'esprit du Japonais. Ces natures d'artistes s'absorbent facilement dans la jouissance des belles choses sans en demander beaucoup plus long. Notre public

(1) L'Angleterre, de son côté, n'était pas restée inactive. M. Ernest Satow, M. F. V. Dickens et M. William Anderson ont énergiquement servi la même cause, et M. W^m Anderson a fait de la gravure japonaise une brillante exposition en 1888 au Burlington Fine Arts Club, à Londres.

sera donc peu étonné qu'il ait fallu quelques années pour se retrouver dans l'écheveau compliqué d'un art étranger, si ancien en soi, et pour nous si nouveau. Les grandes lignes en sont fixées aujourd'hui, et l'heure paraît venue de faire connaître cet art, alors qu'il est devenu possible d'indiquer les diverses phases de son développement, depuis ses origines jusqu'aux époques modernes.

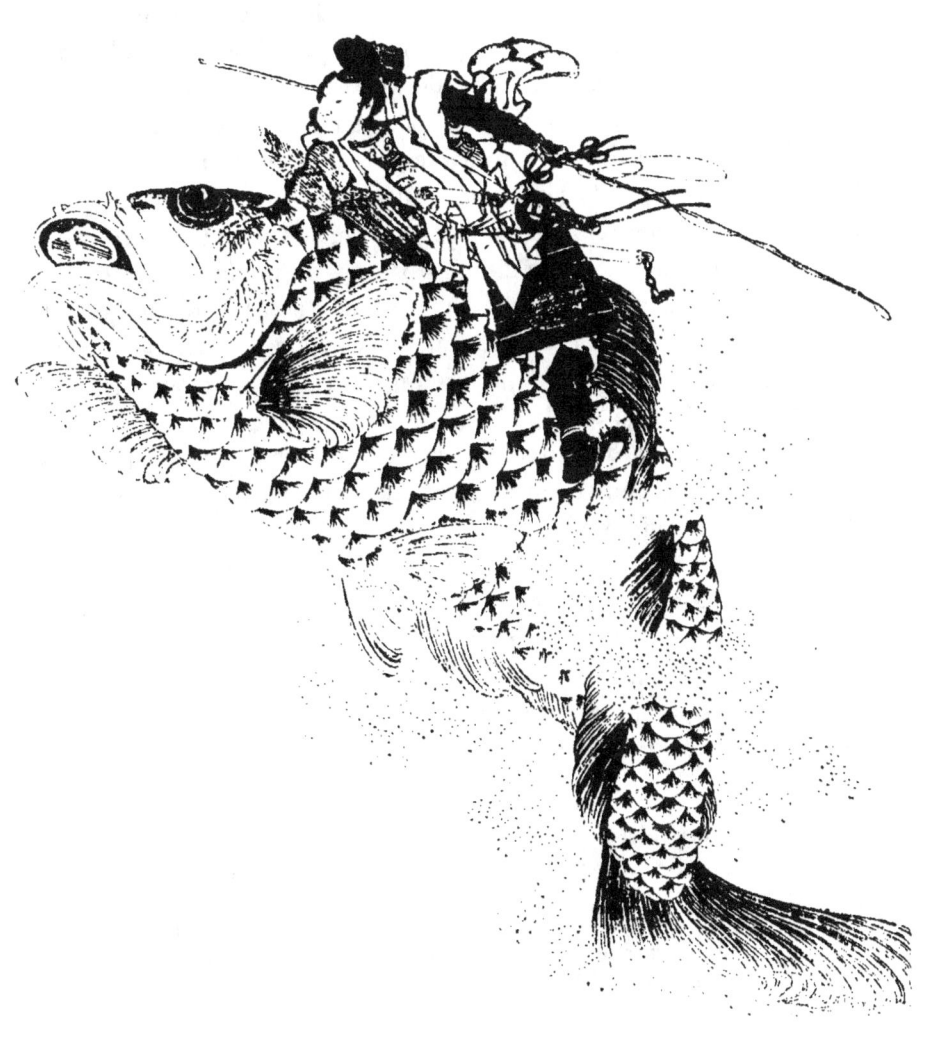

La gravure se pratiquait au Japon au moyen de la taille sur bois (1). Sur une planche de cerisier ou d'un autre bois dur, toujours scié dans le sens de sa longueur, on fixe le dessin à reproduire, que l'artiste a pris soin d'exécuter sur du papier pelure. C'est le recto qui est tourné du côté du bloc, mais la transparence du papier permet au couteau du graveur de tracer sur le bois les contours du dessin en fendant le papier. Au moyen d'un petit ciseau on creuse ensuite toutes les surfaces intermédiaires, de façon à épargner seuls les linéaments du sujet. L'imprimeur enduit d'encre toutes les parties restées saillantes, y applique son papier et opère à la main, en se servant d'un rond de carton enveloppé de filaments de bambou. On ne se contente pas cependant d'étendre l'encre uniformément. Afin de faire surgir des aspects imprévus, des modelés, des plans espacés ou des profondeurs d'atmosphère, on manipule la matière grasse de mille manières, on force d'un côté, on atténue de l'autre, graduant par endroits, de sorte que des effets de ton très variés peuvent être produits par un seul tirage. S'il s'agit d'imprimer en plusieurs couleurs, il faut un bloc séparé pour chacune d'elles. Le repérage est toujours d'une grande correction, grâce à des points de repère ménagés par le graveur dans les angles du bloc, et qui s'impriment sur la feuille dès la première partie de l'opération.

On voit par ce qui précède quelle importance acquiert dans une estampe japonaise le travail technique, chargé de faire valoir l'œuvre du dessinateur, et néanmoins ce ne sont pas les noms des graveurs, malgré leur mérite hors ligne, qu'il convient de placer en vedette dans l'histoire de cet art, si l'on veut se maintenir dans les limites d'une étude sommaire.

Les raisons, les voici :

En Europe nous avons eu d'illustres artistes qui taillaient sur bois, creusaient dans le métal ou gravaient dans la pierre les

(1) Il ne faut parler que pour mémoire des tentatives isolées qui se sont produites à partir du xviiie siècle pour imiter nos procédés de gravure sur pierre et sur cuivre.

Il est même curieux de remarquer que les Japonais, qui, pour l'ornementation de mille petits objets d'art, ont gravé des plaques de métal avec une sûreté de main et une finesse comparables à nos médailles antiques, n'aient guère eu la pensée d'utiliser ce procédé pour l'impression.

inspirations de leur propre génie. D'autres fois nos graveurs interprétaient l'œuvre d'autrui, mais ce fut encore pour attacher leur nom à cette incarnation nouvelle, et en faire une création qui leur appartînt en propre. Au Japon, rien de semblable. On n'y connaît aucun peintre-graveur, et, dans l'association de leurs travaux, le graveur s'efface devant le dessinateur, sans toujours prétendre au droit d'inscrire son nom au bas de l'œuvre que son outil vient de parachever. Il n'est pas impossible, certes, de rechercher les noms de beaucoup de ces modestes auxiliaires, mais il faut imiter ici la plupart des amateurs japonais en faisant honneur des pages imprimées, même des plus belles, aux auteurs des originaux. D'ailleurs, s'ils n'ont pas gravé par eux-mêmes, les dessinateurs dirigeaient l'exécution des travaux, et en prescrivaient les moindres détails. C'est ainsi qu'on peut reconnaître la main de tel ou tel grand maître non seulement dans le caractère de la composition, mais aussi à la façon dont le trait gravé est conduit et à la gamme, souvent très personnelle, du coloris. La gravure n'a pris son essor qu'avec l'avénement des peintres qui ont tout spécialement travaillé pour elle. Ce sont eux qui sans cesse ont excité l'ardeur du graveur, qui ont développé la merveilleuse habileté de cet autre artiste que fut l'*imprimeur* japonais. Eux sont donc les véritables initiateurs de la gravure artistique de leur pays. Faire l'histoire de cette branche de l'art, c'est raconter en même temps un chapitre important de la peinture, c'est suivre pas à pas toutes les manifestations d'une école déterminée, connue sous le nom *Oukioyé* (imparfaitement traduit par « *école vulgaire* »). C'est celle qui, faisant litière des vieilles formules classiques, a démocratisé la peinture.

De tous les temps il y a eu au Japon des écoles rivales. La peinture religieuse, importée de Chine avec le bouddhisme vers le milieu du viie siècle de l'ère chrétienne, s'est perpétuée à travers les âges dans sa forme primitive, originaire de l'Inde. Elle s'est préservée intacte, grâce à la sainteté des rites. La peinture profane, au contraire, que la Chine avait enseignée à des époques plus reculées encore, devint au Japon le point de départ de plusieurs branches séparées. Dès le ixe siècle il s'en était dégagé un art national qui, en se transformant, prit, au xie siècle, le nom de *Yamato*, puis, deux cents ans après, celui de *Tôsa*. Pendant ce temps les pures doctrines chinoises n'en avaient pas moins survécu. Demeurées à l'état latent jusque vers 1350, elles furent à ce moment vigoureusement reprises, pour aboutir dans le cours du xvie siècle à la création d'une école fortement constituée, celle des Kano.

A partir de cette époque la peinture japonaise comptait donc trois branches principales : l'École bouddhique, l'École de Tôsa, et celle des Kano. La première brillait par une grande profondeur de sentiment, par le rayonnement d'une foi ardente et une pureté de style éthérée. — L'Académie de Tôsa reflétait la vie seigneuriale. D'une allure hautement aristocratique, elle représentait, dans une manière fine, précise et précieuse, les fiers tournois de l'époque, les batailles sanglantes, et aussi des coins de nature remplis d'une poésie langoureuse, allant souvent jusqu'à l'afféterie. Le pinceau des Tôsa ne dédaignait pas non plus les scènes populaires, les foules grouillantes de la rue, mais il n'était sujet si vulgaire qui ne fût relevé par une extrême délicatesse d'exécution. — Enfin les Kano et leurs adeptes, héritiers directs des vieux Chinois, se manifestaient par une facture essentiellement libre, une dextérité incomparable dans la façon de jeter sur la page les traits hardis, par une touche souvent caressante et fondue. — Mais, quelque dissemblables que fussent ces écoles diverses, leur esthétique à toutes était exclusivement celle de la haute société. Les artistes aussi bien que leur public appartenaient à l'aristocratie de la noblesse ou du culte.

Cependant les temps marchaient. Le sentiment artistique et l'intuition du goût ne sont pas au Japon le privilège de quelques-uns. L'art de la peinture était peut-être le seul que le peuple n'avait

Original en couleur
NF Z 43-120-8

Extrait de la Revue mensuelle "*Le Japon Artistique*"

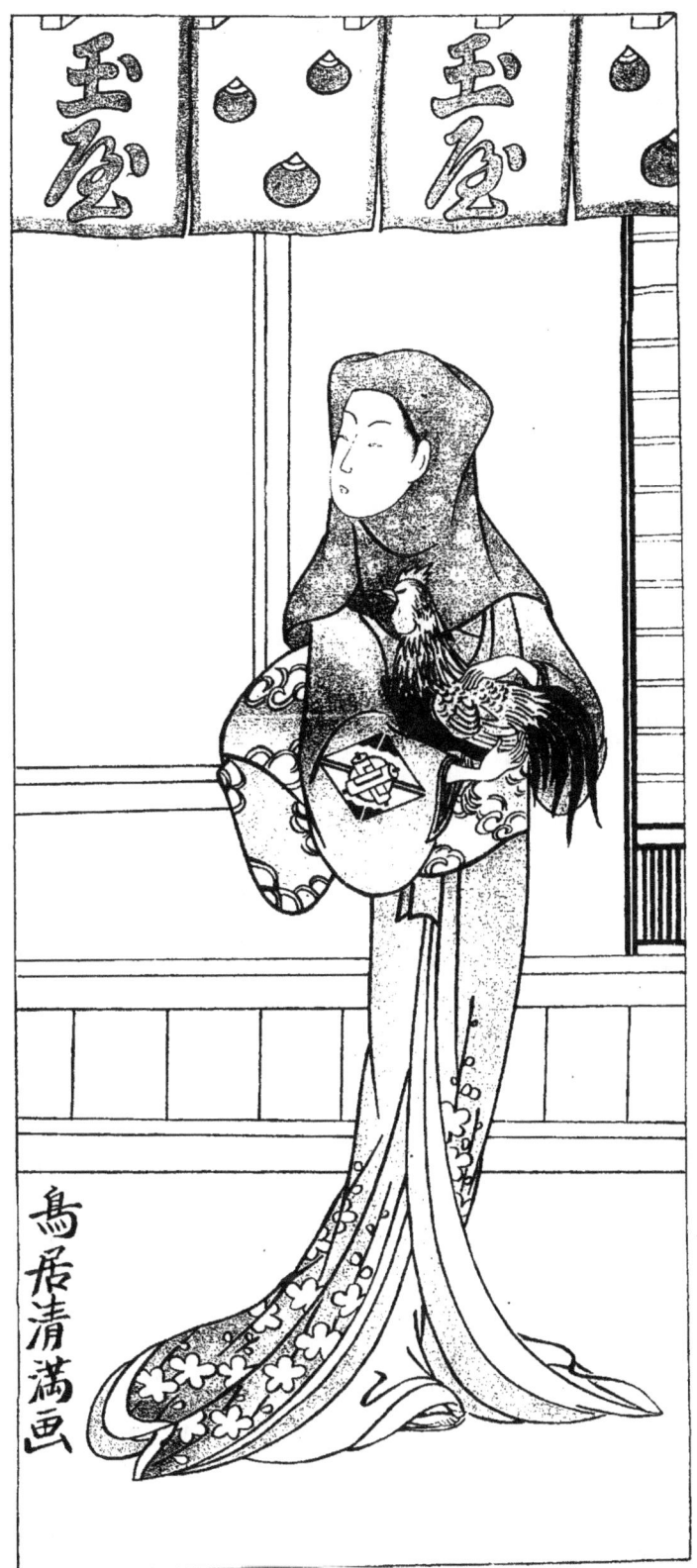

Portrait d'acteur en costume de femme par KIYOMITSU

pas considéré encore comme de son domaine. Il était resté hors de sa portée à cause de son caractère trop immatériel. Tandis que l'esprit raffiné du grand seigneur s'abandonnait volontiers aux rêves où l'emportaient des œuvres quintessenciées, la multitude n'avait guère le loisir de s'absorber dans de semblables contemplations. Dès lors, à la place des peintures vaporeuses des Kano, qui exigent, pour se compléter, le concours d'une imagination poétique; au lieu des élégances conventionnelles des Tôsa, où les sujets populaires apparaissent à la façon de nos bergeries de satin, l'humeur enjouée du peuple demandait des formules plus réalistes, reflétant sa propre manière de voir et de sentir, exprimant de façon fidèle la vie et le mouvement qui s'agitent autour de chacun.

Si d'autre part on se reporte à la rareté relative et à la haute valeur vénale des œuvres classiques, on comprendra qu'une double nécessité s'imposait : un art correspondant aux aspirations nouvelles, et un moyen pratique de mettre les productions de cet art à la portée de tous. Ces deux besoins allaient du même coup se trouver comblés par le soudain avènement de l'École vulgaire et son association à l'art de la gravure sur bois, parvenu à la hauteur d'une impeccable perfection.

Nous avons vu quelle était à ce moment décisif la situation de la peinture et par quelle suite de phases elle y était arrivée. Jetons maintenant un coup d'œil sur les antécédents de la gravure et de l'impression.

Pour rechercher les origines de ces arts techniques, c'est en-

core vers la Chine qu'il faut tourner ses regards. L'impression des caractères d'écriture au moyen des blocs paraît avoir été familière aux Chinois dès le vi^e siècle, et il n'y a aucune raison de supposer que le même procédé n'ait pas été utilisé de bonne heure pour des reproductions d'images, en songeant combien, dars ces contrées, l'écriture est proche parente de la peinture. Les documents précis manquent pour nous renseigner exactement à cet égard, et aussi pour ce qui concerne la date d'introduction de la xylographie au Japon. Celle-ci est due, selon toute probabilité, aux Coréens, ces infatigables intermédiaires entre les deux empires voisins. Le célèbre savant Kôbo-Daishi, le grand apôtre du Bouddhisme au Japon, passe pour avoir imprimé au $viii^e$ siècle les saintes figures de son culte. En tous cas, M. Ernest Satow, qui possède une si vaste érudition dans la matière, parle d'images religieuses imprimées au xi^e siècle, et M. William Anderson possède d'autres pieuses figures, dont il attribue la paternité à Nitshiren, le grand saint vénéré du $xiii^e$ siècle.

Aucun écrit ne nous révèle quels étaient les premiers livres illustrés du Japon. L'ouvrage le plus ancien qui soit venu en Europe est le *Icé Monogatari*, 2 vol. édités en 1608, sans nom d'auteur. C'est un roman d'amour et de chevalerie qui fut composé au x^e siècle par le poète Narihira, au dire de quelques-uns, et selon d'autres versions par la poètesse Icé, qui lui aurait donné son nom. Les dessins qui ornent l'édition de 1608 sont, comme style, du plus pur Tòsa, et la gravure trahit déjà une certaine habileté. D'autres ouvrages de même nature ont paru à la suite, mais le niveau de l'exécution reste stationnaire. Les illustrations se traînent dans l'éternelle monotonie d'épopées appartenant à un lointain passé, et aucun souffle vivifiant ne vient en ranimer l'intérêt.

Les choses en étaient là, lorsque vers 1675 apparut *Hishikawa Moronobou*, le génie puissant qui sut traduire en œuvres vibrantes et personnelles les aspirations latentes. C'est lui qui ouvrit la voie où devaient s'élancer tant d'artistes de valeur, soutenus par des succès populaires toujours grandissants. La formule nouvelle était trouvée, celle qui briserait les barrières vermoulues. Le peuple allait faire revivre dans l'art le monde extérieur, tel que son œil le percevait, avec son esprit propre.

Il allait s'assimiler la création tout entière, et même le domaine fantastique du non-créé; il allait tout ramener à sa propre image, faisant descendre à lui jusqu'aux dieux du ciel, jusqu'aux saints les plus vénérés, prendre possession de l'univers, pour faire de tous les êtres et de toutes les choses les tributaires de son exubérante fantaisie.

Ce n'est pas à dire que les doctrines classiques, qui avaient fait la gloire des ancêtres, fussent absolument proscrites. Non; mais on les engloba comme une simple fraction dans le vaste ensemble de l'art nouveau. Moronobou lui-même, transfuge de Tôsa, mêlait tout le premier ces ressouvenirs à ses hardies conceptions, où tous ses successeurs ont trouvé en germe le vaste répertoire de leurs sujets.

Chacun sacrifiait bien au devoir d'illustrer au moins une fois dans sa vie les traditionnels recueils des 36 ou des 100 poètes, et certains marquaient leur attachement aux vieux maîtres par des reproductions en gravure des œuvres célèbres. Mais la note dominante n'était pas là : elle était dans la peinture fidèle de toutes les classes de la nation au milieu de la vie journalière, depuis le labeur du déshérité jusqu'aux délassements poétiques ou lascifs des plus grands; c'était le tableau intime de la vie familiale, les fêtes de toutes les saisons, les divertissements sur l'eau, les voyages par les grandes routes, les rêves à la lune, les repas en plein air; c'étaient des manuels destinés aux artisans, tout bondés de modèles pour laqueurs, ciseleurs ou autres métiers, des livres illustrés formant un cours de bonnes manières à l'usage des jeunes filles, la représentation des jeux turbulents de l'enfance, les tendres amours de l'adolescence. D'autres prêtaient leur pinceau à l'illustration des préceptes de morale, aussi bien qu'à la peinture de la vie facile dans une société où la vertu se trouve rarement invitée. Les personnages héroïques de l'histoire, de la légende ou de la mythologie occupent une place des plus considérables. Seulement ils apparaissent sous des dehors plus effrayants que nature, avec des accentuations de gestes formidables, des contractions de visage exprimant une énergie farouche, car tout cela est grossi par l'optique du théâtre. C'est en effet sous les traits des acteurs en renom que désormais s'incarneront les héros dont les hauts faits s'étaient perpétués dans le souvenir du peuple.

Le théâtre, c'était son temple; les acteurs étaient ses dieux frénétiquement acclamés, et, à peu d'exceptions près, tous les artistes de la jeune école ont contribué à peindre ce monde fabuleux, appelé à enflammer le monde réel par une nouvelle évocation des âges disparus. L'importance accordée aux scènes de théâtre, et spécialement aux portraits d'acteurs célèbres, sous l'effigie de leurs rôles, n'est égalée que par la domination exercée dans « l'Art vulgaire » par la femme. Sa beauté et sa grâce, que chaque artiste a exprimées conformément à l'idéal qu'il s'est personnellement forgé, sont célébrées sous mille et mille formes diverses, et, si l'expression du visage manque souvent d'individualité, on ne peut s'empêcher d'admirer le caractère expressif et le naturel vivant des attitudes, et surtout une extrême recherche de rythme harmonique dans l'agencement des lignes et la silhouette des corps.

J'ai cru essentiel de faire ressortir que dans l'estampe japonaise il faut se bien garder de chercher une représentation complète de tous les arts du dessin de ce pays, et qu'une réunion comme celle-ci ne résume autre chose qu'une section spéciale et bien déterminée de l'art pictural; il m'a semblé utile d'en expliquer l'essence, à quels besoins sa création avait pour but de répondre et enfin d'indiquer quel genre de sujets il faut s'attendre à y voir représenté. — Il me reste à compléter, en quelques mots rapides, l'histoire technique de la gravure, à partir du jour où les

Extrait de la Revue mensuelle "Le Japon Artistique"

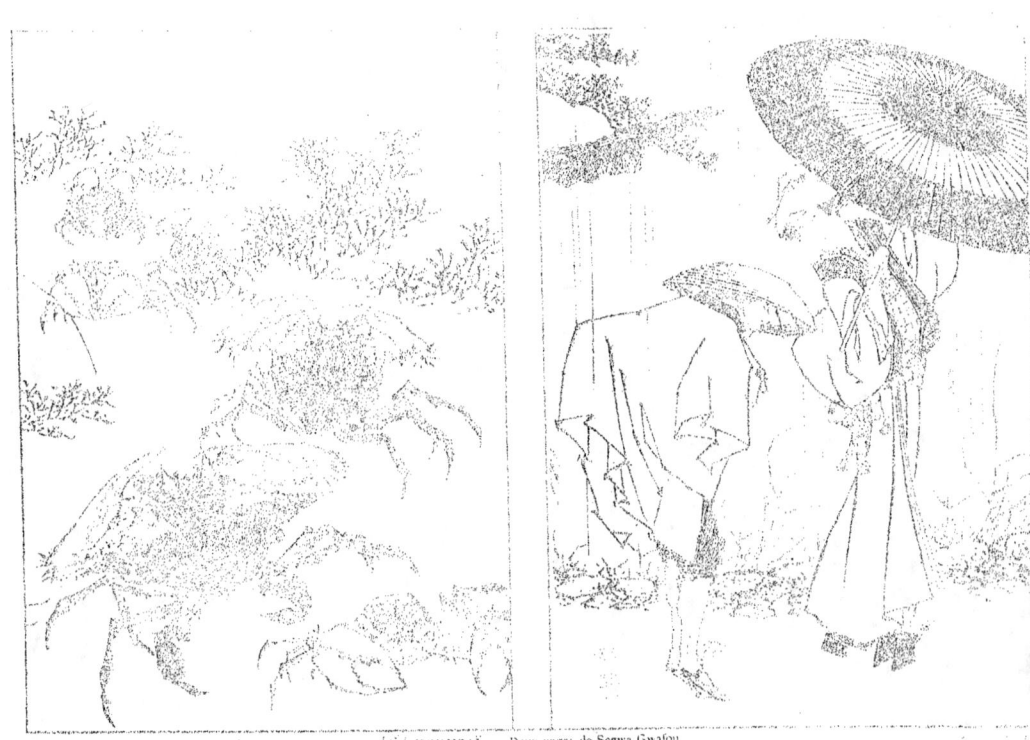

HOKUSAÏ. — Deux pages de Sogwa Gwafou

artistes peintres en ont fait un instrument de vulgarisation au profit de leurs œuvres.

Moronobou a su former du premier coup des graveurs de premier ordre. A aucune époque postérieure on ne rencontrera un trait plus ample, plus nerveux et plus ferme. Ses compositions gravées ont la plasticité des bas-reliefs. C'est le trait seul qui parle, mais il dit tout; lui seul suffit à exprimer le modelé mieux que les ombres les plus habilement distribuées. Toutes ses impressions sont en noir; mais dans quelques-uns de ses plus beaux livres nous les trouvons rehaussées par des traits de couleur au pinceau, probablement apposés par sa propre main.

L'estampe proprement dite, l'image détachée, n'apparaît qu'après la disparition de Moronobou, dans les dernières années du xvii^e siècle. Le mérite de cette innovation appartient à *Kiyonobou*, fondateur de la célèbre officine des Tori-i qui, durant un siècle entier, s'est consacrée à illustrer le théâtre. Ce n'est plus accidentellement alors, et d'une façon timide, que la couleur vient se confondre avec le trait noir. Les enluminures les plus somptueuses, aux tons chauds et puissants, font vibrer les figures. Les grandes surfaces du costume sont accentuées par une couche de laque noire, coupée d'incisions au trait, et des sablés d'or, fixés au moyen d'un vernis, enrichissent certaines parties de l'image. Ces curieux procédés étaient un acheminement vers l'impression en couleurs. Bientôt, vers 1700, Kiyonobou joignit à son titre de créateur de l'estampe, celui d'inventeur de la chromo-xylographie.

Pendant les vingt ou trente premières années, ces impressions en couleurs se bornaient aux vert pâle et rose tendre, association suave et pleine de séduction. Quelle haute idée n'est-on pas fondé à concevoir du goût et du sentiment artistique d'un peuple qui exige des œuvres d'une distinction aussi exquise, aux lieu et place de l'imagerie grossière, visant à l'effet brutal, qui, d'ordinaire, a seule le privilège de captiver les masses!

Peu à peu les tons viennent se joindre aux tons, et c'est à partir de 1760 que tous les raffinements techniques atteignent leur point culminant. Le système des gaufrages par lequel les ornements se modèlent en relief est couramment appliqué. Plus tard, vers 1800, on y ajoute des impressions en or et en argent, notamment dans les fines gravures, appelées *Sourimono,* qui

s'exécutaient pour la nouvelle année, ou à l'occasion de certaines festivités, au profit d'un cercle limité d'artistes, de poètes ou d'amateurs. En un mot, tout ce que l'esprit d'invention le plus subtil pouvait imaginer pour captiver le regard était mis en œuvre.

Cela s'est continué ainsi pendant le premier tiers du siècle actuel. A partir de cette époque, rendue à tout jamais mémorable par l'immortel Hokusaï et la féconde personnalité du paysagiste Hiroshighé, le goût de tels raffinements dans l'impression des gravures paraît s'être émoussé. Aujourd'hui, en cette partie de l'art japonais comme dans toutes les autres, la tradition survit encore, mais elle n'échappe pas au sort commun : l'envahissement des idées commerciales a clos l'ère fortunée où la moindre chose sortie de la main d'un artiste parlait hautement des tendres soins qui avaient présidé à son enfantement.

S. Bing.

Avril 1890.

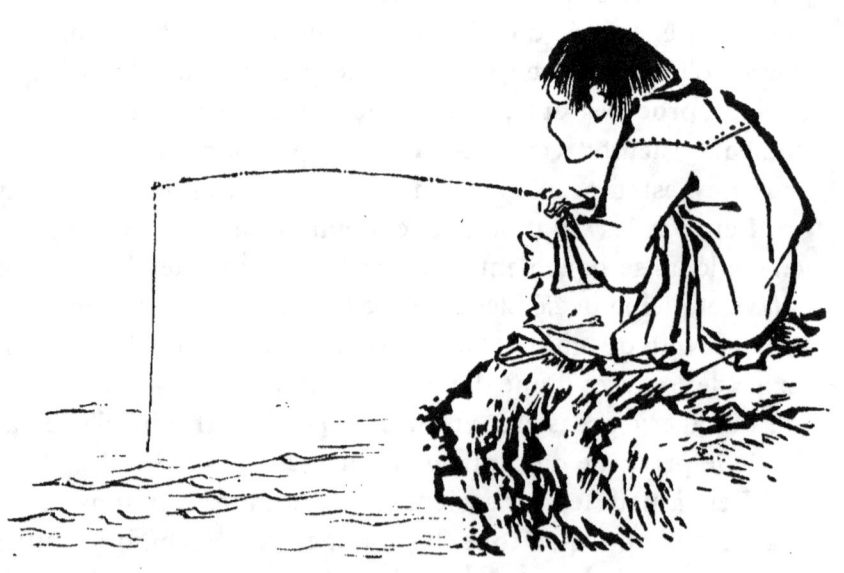

CATALOGUE

PREMIÈRE PARTIE

ESTAMPES

Collection S. Bing.

1. Recueil formé en 1845 par un amateur japonais, et composé des œuvres de 41 artistes, depuis Moronobou (1680) jusqu'à Toyokouni le-Jeune (1840). Le tout monté sur trois rouleaux.
2. Recueil formé par un amateur japonais, et composé des œuvres de cent deux artistes, depuis Moronobou jusqu'à Kiosaï (1860).

Hishikawa MORONOBOU (1680)

3. Danseurs.
 Impression en noir enluminée au pinceau.

Toriï KIYONOBOU (1690)

4. Dame noble sur sa terrasse.
 Impression en noir enluminée au pinceau.

5. Acteurs costumés en héros. (Le fond représente le mont Fouji.)
 Impression en noir enluminée au pinceau.

6. Jeune femme portant un plateau chargé d'attributs de longue vie.
 Impression en noir enluminée au pinceau et rehaussée de laque noir avec sablé d'or.

7. Scène de théâtre légendaire.
 Impression en noir enluminée au pinceau et rehaussée de laque noir.

Torii KIYONOBOU (*Suite*)

8 Scène de théâtre.
>Impression en noir enluminée au pinceau avec parties laquées d'or.

Torii KIYOMASSU (1695)

9 Jeune fille exécutant la danse des pivoines. Sa coiffure est formée de deux éventails.
>Impression en noir enluminée au pinceau et rehaussée de laque noir et d'un sablé d'or.

10 Femme en costume de cour, tenant un chien en laisse.
>Impression en noir enluminée au pinceau avec parties laquées d'or.

11 Jeune seigneur.
>Impression en noir enluminée au pinceau et rehaussée de laque noir avec sablé d'or.

12 Deux jeunes femmes dont l'une tient un vase à fleurs et l'autre un petit cerf-volant.
>Impression en deux tons, vert et rose.

13 Groupe de trois personnages. Deux jeunes femmes étendent un rouleau de poésies devant un seigneur.
>Impression en deux tons, vert et rose.

Collection Edm. Taigny.

14 Jeune homme, passant sur un pont.

15 Poétesse.

Torii KIYOTADA (1700)

Collection S. Bing.

16 Acteur en grand costume seigneurial, brandissant un éventail.
>Impression en noir enluminée au pinceau et rehaussée de laque noir et d'un sablé d'or.

Toríï KIYOSHIGHÉ (1700)

17 Acteurs costumés en seigneurs nobles, portant sur des présentoirs des attributs de la religion bouddhique.

<div align="center">Impression en noir enluminée au pinceau.</div>

ANONYME (environ 1700)

18 Deux dames nobles naviguant sur un radeau. Des fleurs de cerisier tombent sur elles, sur le radeau et sur le ruisseau.

<div align="center">Impression en noir, enluminée au pinceau, avec parties rehaussées d'un poudré d'or. Le cachet porte : « Édité chez Kômatsu, rue Youshima, Yedo. »</div>

Toríï KIYOMITSU (environ 1730)

19 Jeune homme et jeune fille, disposant une plante dans un vase.

<div align="center">Épreuve d'essai. Signature de graveur : Yeijoudo.</div>

20 Danseuses et musiciennes dans un appartement dont la terrasse donne sur un jardin.

21 Jeune femme à sa toilette.

22 Jeune fille à la boule de neige.

23 Promeneuse.

24 Jeune femme aux seaux.

25 Seigneur portant une branche de chrysanthèmes dans un tube en bambou.

26 Jeune femme sortant du bain.

27 Jeune femme en capuchon portant un coq.

28 Cigognes au clair de lune.

<div align="center">Signature de graveur : Yeijoudo.</div>

Torii KIYOHIRO (1750)

29 Guesha (Musicienne danseuse).

30 Promenade.

31 Jeune danseur.

Collection Edm. Taigny.

32 Messager et enfant au cerf-volant.

Torii KIYOTSUNE (1760)

Collection S. Bing.

33 Scène de théâtre.

Torii KIYONAGA (1770)

34 Dame de la cour.

35 Jeune dame à la promenade.

36 Jeune femme en riche costume passant devant une enseigne de boutique.

37 Une jeune femme se tient debout devant une porte à châssis qui donne accès à une autre chambre où l'on voit une dame endormie enveloppée de riches étoffes.

38 Deux jeunes femmes sur une terrasse au bord de l'eau. Une servante placée sur l'une des marches qui descendent vers la mer leur adresse la parole.

39 Trois jeunes femmes sur une terrasse au bord de la mer.

40 Cueillette d'iris.

41 Promenade de jeune prince, accompagné de dames et d'un seigneur.

42 Promenade en bateau sur la Soumida.

Original en couleur
NF Z 43-120-8

Extrait de la Revue mensuelle "Le Japon Artistique"

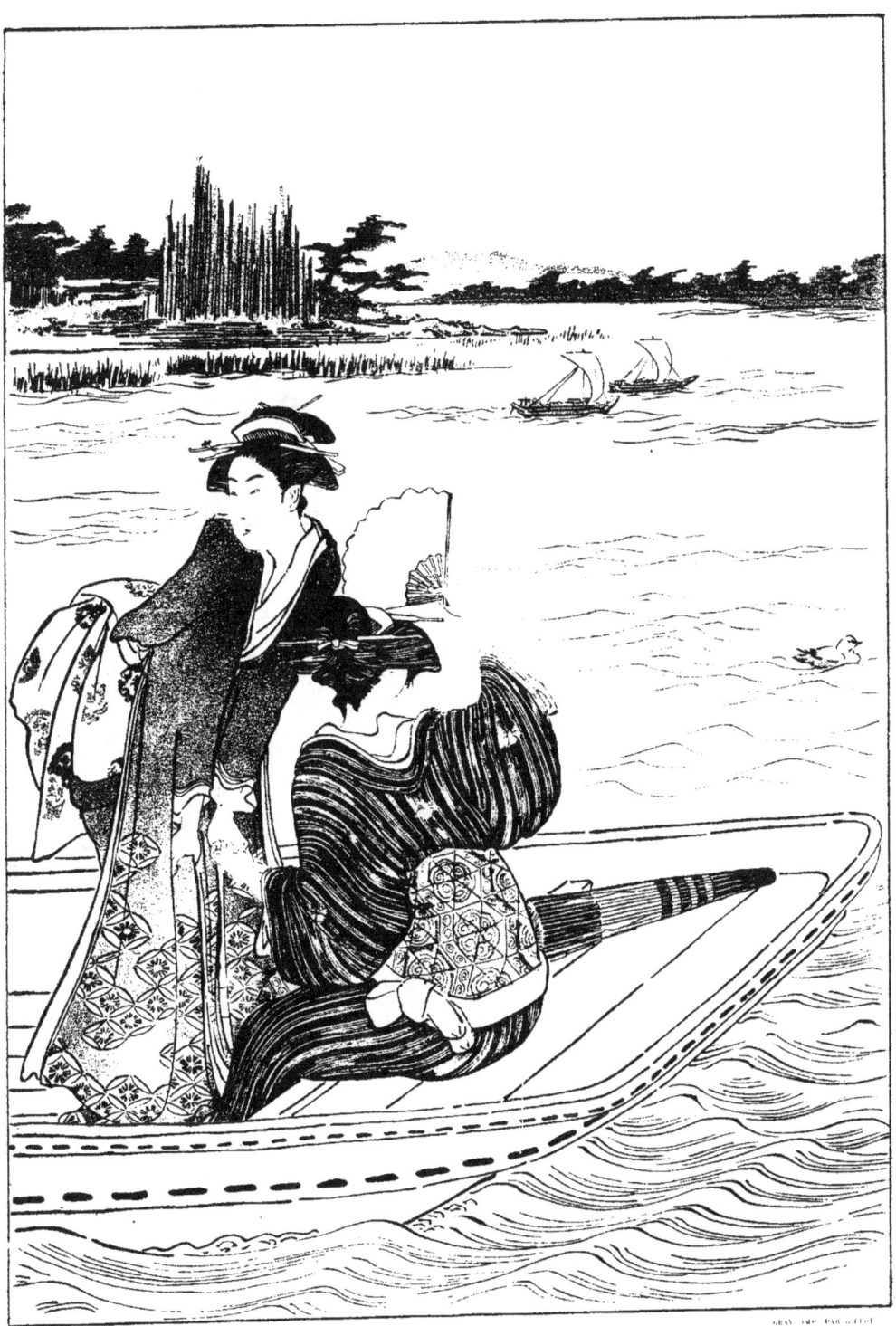

KIYONAGA. — Promenade sur la Soumida

KIYONAGA (*Suite*)

43 Deux jeunes dames en courses. Elles sont suivies par une femme du peuple, chargée d'un ballot et d'un coffre à robes.

44 Marchand de fleurs ambulant.

45 Trois dames en promenade.

46 Dame à sa toilette, à qui l'on apporte une lettre.

47 Soins maternels.

48 Une rue d'Yédo.

49 Repas dans une maison de thé.

50 Deux dames et une servante.

51 Promenade sur l'eau.

52 Scène amoureuse.

53 Intérieur du Yoshiwara.

54 Sortie nocturne.

55 Repos sous un arbre en fleurs.

56 Maison de thé dominant la plage.

Collection Henri Bouilhet.

57 Acteurs et musiciens.

58 Promenade au printemps dans un jardin public.

59 Musiciens dans une maison de thé.

Collection Louis Metman.

60 Promenade sur l'eau.

Collection Edmond Taigny.

61 Cueillette dans les herbes.

62 Promenade printanière

KIYONOGA (Suite)

63 Scène familiale.
64 Cortège de jeunes garçons, un jour de fête.
65 Repos à la promenade.
66 Jeune prince et sa suite, en promenade.

Collection H. Vever.
67 Deux jeunes femmes en promenade avec un enfant qui tient un cerf-volant.
68 Souper sur la terrasse.
69 Cortège de jeunes gens un jour de fête.
70 La fête des enfants.
71 Musiciennes sur le balcon d'une maison de thé, à Yédo.

Torii KIYOMASSA (1790)

Collection S. Bing.
72 Promenade de fête.

Torii KIYOMINÉ (1800)

Collection S. Bing.
73 Danseur de théâtre. D'après une composition de Torii Kiyomasu.

Ecole des TORII

Collection P. de Boissy.
74 Programme de théâtre.

Collection Edm. Taigny.
75 Préparatifs de fête.

Okoumoura MASSANOBOU (1690)

Collection S. Bing.

76 Rue d'Yédo.
> Impression en noir enluminée au pinceau.

77 Jeune femme voyageant à travers l'espace sur le dos d'une cigogne. Sujet allégorique.

78 Jeune femme en promenade allumant sa pipette.

79 Musiciennes.
> Impression en noir enluminée au pinceau et rehaussée de laque noir et de poudre d'or.

80 Femme tenant un chat en laisse.
> Impression en noir enluminée au pinceau et rehaussée d'un sablé d'or.

81 Jeune fille en costume d'hiver.
> Impression en noir enluminée au pinceau et rehaussée d'un sablé d'or.

82 Jeune seigneur à la promenade.

Collection P. de Boissy.

83 Le jeune Yoshitsuné entrant en lutte avec l'aventurier Benké, légendaire pour sa force herculéenne.

Collection Ch. Gillot.

84 Deux figures.

85 Idem.

Collection Edm. Taigny.

86 Un Mikado.

Okoumoura TOSHINOBOU (1700)

Collection Edm. Taigny.

87 Jeune femme portant deux sabres.

KOUAIGHETSUDO (1710)

Collection S. Bing.

88 Jeune femme en costume de promenade.
<div align="center">Impression en noir.</div>

88 *bis* Jeune homme à la lanterne.
<div align="center">Impression en deux tons, vert et rose.</div>

Nishimoura SHIGHÉNAGA (1720)

Collection S. Bing.

89 Canard mandarin sous les iris au bord de l'eau.
<div align="center">Impression en noir enluminée au pinceau.</div>

90 Scène du Ghenji) Monogatari, roman du Moyen-Age.

Nishimoura SHIGHÉNOBOU (1720)

Collection S. Bing.

91 Portrait d'acteur.

Ishikawa TOYONOBOU (1750)

Collection S. Bing.

92 Jeu des marionnettes.

93 Jeune femme lisant un rouleau.

94 Jeune femme accrochant des bandelettes de poésies dans les arbres fleuris.

95 Jeune musicien aux pieds d'une dame.
<div align="center">Les noirs ainsi que le fond marbré sont obtenus par la gravure, et les couleurs apposées au pinceau.</div>

96 Jeune homme en promenade.
<div align="center">Impression noire, enluminée au pinceau.</div>

97 Adolescent frappant un petit gong.

98 Cueillette des fleurs de cerisier.

Collection Edm. Taigny.

99 Porteuses de fleurs.

Ishikawa TOYOMASSA (1750)

Collection S. Bing.

100 Jeux d'enfants.

IPPO (1750)

Collection S. Bing.

101 Enfants tenant la corde d'un cerf-volant.

Tomikawa GHINSETSU

Collection Koepping.

102 Sept sages dans la forêt de bambous.

Souzouki HARUNOBOU (1765.

Collection S. Bing.

103 Lavandière et enfant.
104 Lac sous la pluie.
105 Jeune femme sur une terrasse.
106 Causerie dans la rue.
107 Deux femmes sur une terrasse.
108 La neige.
109 Jeune mère.
110 Le rendez-vous.
111 Le gué.
112 Jeune fille portant un bateau en miniature, par la pluie.
113 Lapins.
114 Jeune femme sautant d'un balcon.
115 Idylle.

HARUNOBOU (*Suite*)

116 Femme ouvrant sa maison le matin.

117 Jeunes filles admirant le reflet de la lune dans le ruisseau.

118 Grues dans les roseaux.

119 Faisan argenté sous un arbre fleuri.

120 La danse du Lion.

121 Porteuse de fleurs.

122 Jeune femme sous un moustiquaire, cherchant à retenir un jeune homme.

123 Enlèvement nocturne avec poursuite par des renards munis de torches. (Légende).

Collection P. de Boissy.

124 Jeunes filles traversant un gué.

Collection G. Clémenceau.

125 Partie de pêche en bateau.

126 Dames sur une terrasse au bord de l'eau.

127 Jeune fille sur la galerie extérieure de sa maison. A l'intérieur des musiciens dont l'ombre se projette sur les châssis en papier.

Collection Ch. Gillot.

128 Jeune fille et suivante.

129 *a*, Jeune fille jouant du Koto.

 b, Enfant attachant, en manière de plaisanterie, des bandelettes dans les cheveux de sa sœur endormie devant des ustensiles à préparer le thé.

130 *a*, Joueuse de Koto. Elle garnit le bout de ses doigts des faux ongles qui servent à ébranler les cordes. Sa compagne examine les dessins d'un album.

HARUNOBOU (*Suite*)

 b, Scène d'intérieur.

131 *a*, Dévideuse.

 b, Jeu de Gô (sorte de jeu de dames).

Collection Koepping.

132 Jeune homme passant devant une maison de thé.

133 Une poétesse.

133 *bis*. Jeune femme composant une poésie.

Collection T. Hayashi.

134 Jeune fille puisant de l'eau dans la mer pour recueillir le sel. Elle porte, à l'extrémité d'un joug, de la paille pour éviter de se mouiller

115 Jeune fille à sa toilette.

Collection L. Metman.

136 Jeune fille sur le seuil de sa maison.

137 Cueillette d'herbes marines.

Collection Edm. Taigny.

138 Couple amoureux regardant dans un puits.

139 Petite fille recevant un message.

140 Jeune fille, au bord de l'eau, renouant sa ceinture

141 Cortège nuptial.

Collection H. Vever.

142 Lavandière trempant du linge dans le ruisseau.

143 Cueillette d'une branche fleurie.

144 Jeune fille sur le seuil de son appartement.

Ecole de HARUNOBOU (1765)

Collection S. Bing.

145 Une série de cinq gravures (Mariage du renard).

Isoda KORIUSAÏ (1770)

Collection S. Bing.

146 Rêve à la lune.

147 Enfant au coq.

148 Nid de cigognes.

149 Aigle pillant un faisan.

150 Grue blanche dans la neige.

151 Coq s'envolant sur une terrasse.

152 L'oiseau de Hô au dessus des vagues.

153 Les trois grands philosophes chinois : Confucius, Mencius, Lao-tseu, d'après une peinture de Kano Motonobou (xvie siècle).

154 Tigre au moment d'attaquer, d'après une peinture de Mokkei, peintre chinois du xie siècle.

155 Jeune couple.

156 Jeune couple.

Collection P. de Boissy.

157 Jeune seigneur au faucon

Collection Clémenceau.

158 Courtisane.

Collection Ch. Gillot.

159 *a* Enfant dans les bras de sa mère.

KORIUSAI (Suite)

 b Promenade dans les champs. Jeune homme, entouré de deux jeunes filles.

160 *a* Jeune fille à sa toilette, dans une maison ouverte sur le jardin.
 b Promenade au printemps.
 c Coiffeuse. Au fond, à gauche, un écran peint représentant la récolte du riz.

161 Promenade d'après-dîner.

Collection T. Hayashi.

162 *a* Dame du monde.
 b Courtisane.

Collection Edm. Taigny.

163 Pèlerin contemplant la montagne sainte.

164 Dame brûlant des parfums dans une coupe qu'elle tient à la main, et dans un bronze représentant un canard.

165 Promenade de dames et de jeunes filles.

Collection H. Vever.

166 Enfant luttant avec une pieuvre.

167 Combat de coqs.

168 Jeune couple au bord de la rivière.

169 Grues au soleil couchant.

Ipitsusaï BOUNTSHO (1770)

Collection S. Bing.

170 Jeune fille contemplant le hototo-guiri (coucou de nuit).

171 Groupe féminin.

172 Jeune femme rentrant au logis.

BOUNTSHO (*Suite*)

Collection Koepping

173 Acteur costumé en femme.

Collection Edm. Taigny.

174 Jeune femme portant des emblèmes.

175 Jeune femme portant des emblèmes.

OUTAKAWA TOYOHAROU (1765)

Collection S. Bing.

176 Flotte à l'ancre devant une forteresse. Fête de nuit.

177 Vue d'Ouyéno.

178 Huttes en vue du mont Fouji.

179 Rue à Yedo, la nuit.

180 Le septième mois.

Tiré d'une série représentant les 12 mois de l'année.

Collection H. Vever.

181 Canal à Yédo.

TOYOHISSA

Collection S. Bing.

182 Parc de temple.

OUTAKAWA TOYOHIRO (1790)

Collection S. Bing.

183 Colin-maillard.

184 Lumière projetée par une lanterne.

185 Ouvrière travaillant à une étoffe de gaze.

TOYORIHO (*Suite*)

186 Site de montagne.
187 Marionnettes.
188 Marionnettes.
189 Voyageurs au pied d'un mur.
190 Bateleur.
191 Poisson et branche de bambou.
192 Les plaisirs de la plage.
193 Deux jeunes femmes ont tiré d'un vivier un seau d'eau contenant des poissons.
194 Bac passant une nombreuse société. Plusieurs aveugles des deux sexes occupent le centre du bateau.

Collection Henri Bouilhet.

195 Promenade d'un jeune prince. On vient de cueillir pour lui une branche de *Kaki*.

Collection T. Hayashi.

196 Le soir dans la neige.

Collection Edm. Taigny.

197 Enfant demandant à boire.
198 Femme et enfant devant l'entrée d'un temple.

Outakawa TOYOKOUNI (1790)

Collection S. Bing.

199 Lessive.
200 Dame marchandant un bol.
201 Enfant ramassant des moules sur la plage.
202 Grande dame jouant du shamisen.

TOYOKOUNI (*Suite*)

203 Jeune dame disposant des iris dans un vase.

204 Jeune femme en promenade tenant une poésie ouverte dans sa main.

205 Buste d'acteur.

206 Buste d'acteur.

207 Buste d'acteur costumé en femme.

208 L'Averse. Un arbre gigantesque qui occupe le centre de composition forme l'abri où viennent se réfugier tous ceux qui ont été surpris par la rafale, foule bigarrée où se confondent toutes les classes de la société, depuis le jeune seigneur au faucon, dont une voisine complaisante cherche à protéger l'élégante chevelure, jusqu'à la lavandière, le montreur de singe, la bûcheronne et plusieurs aveugles qui dans leur précipitation trébuchent et tombent.

209 Buste d'acteur.

210 Acteur costumé en femme.

211 Acteur.

212 Teinturières.

213 Souper sur la terrasse d'une maison de thé, dominant la baie de Yédo.

Collection Henri Bouilhet.

214 Acteur tenant un piège à la main.

215 Deux acteurs ; l'un d'eux est costumé en femme.

Collection Ch. Gillot.

216 Promenade sur une terrasse dominant la plage. Au loin un cortège de fête, escortant un char richement orné, s'avance dans la mer pour lui rendre visite, suivant une coutume bouddhique.

TOYOKOUNI (*Suite*)

Coll ction T. Hayashi.

216 Balcon d'un temple.

Collection Kœpping.

216 *bis* Guerrier des temps anciens.

Collection Louis Metman.

217 Princesse en voyage passant en vue du mont Fouji.

218 Promenade en mer.

219 Laboureurs aux champs.

Collection Edm. Taigny.

220 Groupe d'acteurs.

221 Un bac.

222 Groupe d'acteurs.

223 Groupe d'acteurs.

224 Acteur.

225 Acteur dansant.

Collection H. Vever.

226 Deux femmes viennent de descendre d'un bateau dont on ne voit que la proue. Temps de pluie.

227 Deux acteurs, costumés l'un en seigneur et l'autre en grande dame, jouant à la balle.

Outakawa KOUNINAGA (1790)

Collection S. Bing.

228 Jeune prêtre allant s'embarquer.

229 Remords de l'assassin.

YOSHITORA

Collection S. Bing.

230 Panorama d'Yédo

Outakawa KOUNIMASSA (1790)

Collection Ch. Gillot.

231 Trois bustes d'acteurs.

Collection Edm. Taigny.

232 Saint en prière devant une cascade.

Outakawa TOYOMAROU (1800)

Collection Edm. Taigny.

233-234 Acteur costumé en danseur.

Katsukawa SHUNSHO (1770)

Collection S. Bing.

235 Scène champêtre.
236 Fileuse de soie.
237 Acteur en posture de combat.
238 Acteur en costume de prêtre.
239 Acteur en costume de femme.
240 Acteur en costume de femme.
241 Danse sacrée.

SHUNSHO (*Suite*)

242 Acteur saisissant la carpe qui remonte une cascade (symbole de l'énergie).

243 Scène de drame.

244 Combat nocturne.

245 Cheval sous un cerisier fleuri.

245 Scène de lutteurs.

246 Danse hiératique exécutée devant un prince.

Collection Ch. Gillot.

247 *a* Groupe d'acteurs.

b Acteur.

Collection Kœpping.

Composition double :

248 *a* Marchand de fruits ambulant.

b Vue nocturne d'Yédo.

Collection Ed. Taigny.

249 Acteur en costume de pèlerin.

250 Acteur en costume de seigneur.

Collection H. Vever.

251 Acteur en costume de Shôki.

252 Acteur costumé en pêcheur.

253 Guerrier terrassant un homme du peuple.

Collection E. L. Montefiore.

254 Scène de la rue.

Collection Edm. Taigny.

255 Jeune femme au bord de l'eau.

SHUNSHO (*Suite*)

256 Groupe d'acteurs.

Collection H. Vever.

257 Jeunes femmes bavardant sur un pont.

258 Famille sur le seuil de sa maison.

KATSUKAWA SHUNYEI (1780

Collection S. Bing.

259 Portrait d'acteur en pied.

260 Buste d'acteur.

261 Buste d'acteur.

262 Danseuse.

263 Buste d'acteur.

264 Buste d'acteur costumé en femme.

265 Matsuri (fête publique d'un caractère religieux).

266 Paysage rocheux.

267 Préparatifs de Matsuri (voir plus haut).

268 Préparatifs de Matsuri.

269 Préparatifs de Matsuri. Des enfants amènent le char.

270 Ronde populaire.

271 Acteur costumé en héros.

272 Acteur costumé en combattant sur la défensive.

273 Jeune seigneur.

Collection Edm. Taigny.

274 Jeune homme mordillant son vêtement.

SHUNYEI (*Suite*)

275 Musiciennes.

276 Groupe de trois acteurs, représentant des *Ronin*.

Collection H. Vever.

277 Acteur costumé en mendiant.

KATSUKAWA SHUNKO (1780)

Collection S. Bing.

278 Aveugle dansant.

279 Portrait d'acteur.

Collection Ch. Tillot.

280 Acteur.

KATSUKAWA SHUNTOKOU (1780)

Collection S. Bing.

281 Acteur costumé en femme.

KATSUKAWA SHUNTSHO (1790)

Collection S. Bing.

282 Exercices d'équitation d'un jeune prince.

283 Exercices de tir à l'arc de deux jeunes princes.

284 Promenade de fête.

284 *bis* Pèlerins.

285 Promenade le soir. — Les banderoles flottantes sont des poésies qu'on suspend aux branches des arbres à certains jours de fête.

SUNTSHO (Suite)

Collection Henri Bouilhet.

286 Trois dames et une jeune fille en promenade sous les bambous.

Collection Clémenceau.

287 Trois jeunes femmes en promenade dans les iris.

Collection Ch. Gillot.

288 Palais ouvert sur un parc traversé par des pièces d'eau où croissent des iris en fleur. Une nombreuse société de dames est disséminée dans les appartements, sur la terrasse, au bord de l'eau et en bateau.

Katsukawa SHUNSEN (1800)

Collection S. Bing.

289 Récolte des moules au coucher du soleil.
290 Les bords de la Soumida l'hiver.

Collection Edm. Taigny.

291 Portrait de *Guésha*.

Katsukawa SHUNTEI (1800)

Collection S. Bing.

292 Un guerrier d'autrefois.

Collection Edm. Taigny.

293 Combat des temps héroïques.
294 Scène de drame.
295 Idem.
296 Idem.

Katsukawa SHUNZAN (1800)

Collection E. L. Montefiore.

297 Promenade sur une terrasse donnant sur la rivière.

Katsukawa SHUNYEN (1780)

Collection Kœpping.

298 Acteur.

Kitao SHIGHEMASSA (1770)

Collection S. Bing.

299 Jeux d'enfants.

300 Coq et poule sur une clôture de jardin.

301 Chevaux. — Le cheval blanc n'est indiqué dans l'estampe que par des gaufrures.

301 Aigle aux aguets.

302 Iris au bord d'un ruisseau où flottent des coupes à boire.

<div style="text-align:center">Les coupes sur l'eau se rapportent à un jeu où l'on compose des poésies.</div>

303 Vue de la Soumida (rivière de Yedo).

Collection Edm. Taigny.

304 Fête dans un palais.

Keisai-Kitao MASSAYOSHI (1790)

Collection S. Bing.

305 Rizières au pied du Fonji.

306 Dame de l'ancienne Cour de Kiôto, vue de dos.

307 Oiseau sur un tronc de cerisier en fleurs.

308 Faisans sur une branche de pin.

309 Oiseau sur un Biwa (néflier du Japon).

Koisaï MASSANOBOU (1800)

Collection S. Bing

310 Scène hivernale. — Sur le bord d'une terrasse trois personnages se chauffant près d'un fourneau recouvert d'étoffe.

Toshiusaï SHARAKOU

Collection S. Bing.

311 Portrait d'un vieillard accroupi.

312 Buste d'acteur.

313 Deux acteurs dont un costumé en femme.

314 Acteur costumé en servante.

315 Acteur costumé en femme.

Collection Clémenceau.

316 Buste d'acteur.

Collection Edm. Taigny.

317 Buste d'acteur.

RIUKOSAI (1790)

Collection Edm. Taigny.

318 Portrait d'acteur.

Koubo SHUNMAN (1790)

Collection S. Bing.

319 Corbeaux sur le disque rouge du soleil.

320 Pivoines et iris.

321 Papillons.

322 Oiseau. Impression sur satin.

SHUNMAN (Suite)

323 Tiges de fleurs.

324 Une rue le soir. Les rayons lumineux des lanternes éclairent certaines parties de la composition, qui apparaissent en couleur, tandis que les parties non éclairées sont imprimées en grisaille. Derrière une clôture en planches, le premier étage d'une habitation, ouvert sur le jardin, est occupé par un groupe de personnages qui se détache en couleurs, à la lueur d'un flambeau.

Collection L. Metman.

325 Cueillette de fleurs, un soir d'été.

Collection du Musée des Arts Décoratifs.

326 Porteuse d'eau.

Collection Edm. Taigny.

327 Batteuses de linge.
<div style="text-align:center">Gravure brodée de soie.</div>

Collection H. Vever.

328 Acteur costumé en courtisane.

SHINSAÏ (1800)

Collection H. Vever.

329 Dessin d'un paravent à deux feuilles. L'une représente une bûcheronne accompagnée d'un enfant, l'autre un paysage printanier.

330 Promenade dans la campagne.

Hosoi YEISHI

Collection S. Bing.

331 Jeune femme en promenade. Fond d'argent.

YEISHI (*Suite*)

332 Jeune femme qui vient de tirer une amulette d'une boîte noire, posée à ses poids.

333 Jeunes femmes amusant un enfant en faisant flotter des coupes en laque dans un bassin.

334 Jeune homme nouant les cordelières d'un tambourin pour une *guésha*, debout devant lui.

335 Guésha.

336 Lavandières.

337 Jeunes dames attendant sous la pluie le bateau pour passer la rivière.

338 Buste de jeune dame. Elle tient à la main une pipette.

339 Buste de jeune dame rajustant une épingle dans ses cheveux ; à la main un écran transparent.

340 Groupe de jeunes dames tenant à la main l'une une longue pipette, l'autre un éventail à demi fermé.

341 Les enfants d'une famille princière se promènent au milieu des chrysanthèmes. Une jeune fille, accroupie à droite, se dispose à inscrire des vers sur une feuille qu'elle vient de cueillir.

Collection Henri Bouilhet.

342 Groupe de trois jeunes femmes dans un intérieur.

Collection Clémenceau.

343 Embarquement sur la rivière de Yedo.

Collection Ch. Gillot.

344 Promenade nocturne.

Collection L. Metman.

345 Jeunes femmes et enfant sur une terrasse en vue de la mer.

YEISHI (*Suite*)

Collection E. L. Montefiore.

346　Promenade sous les cerisiers en fleurs.

347　Pique-nique au bord de la mer. On installe le repas dans un bateau échoué sur le sable. Une partie de la société cherche des coquillages ou prend des poissons.

Collection H. Vever.

348　Jeune homme accroupi devant une jeune femme et jouant du tambourin.

349　Promenade au bord des rizières, l'hiver.

YEISHO (1810)

Collection S. Bing.

350　Jeune femme se coupant les ongles.

351　Jeune femme ajustant sa coiffure.

352　Jeune femme tenant une coupe à boire

Collection P. de Boissy.

353　Buste de femme en costume de ville.

Collection Edm. Taigny.

354　Jeune femme portant sur un coussin une sculpture, représentant un buffle couché.

Collection Ch. Tillot.

355　Jeune femme tendant un jouet à un enfant.

Collection H. Vever.

356　Jeune femme assise devant un paravent décoré d'un oiseau de Hô-o dont la queue seule est visible.

357　Portrait de jeune femme.

YEISSUI (1810)

Collection Edm. Taigny.

358 Jeune femme tenant un faucon.

YEISHIN (1810)

Collection Edm. Taigny.

359 Jeune homme tenant un faucon.]

YEIRI (1810

Collection L. Metman.

360 Cortège de Mikado.

INCONNU (1800

Collection Henri Vever.

361 Enfant jouant avec un sabre.

Kitakawa OUTAMARO (1800)

Collection S. Bing.

362 Dame nouant sa ceinture.

363 Dame s'essuyant les mains.

364 Dame à l'écran rose.

365 Servante.

366 A côté d'une dame coiffée d'un capuchon noir, un personnage nettoie la chandelle de sa lanterne.

367 Buste d'une jeune fille en costume de ville.

368 Jeune mère.

369 Femme allaitant son enfant sous un moustiquaire. Une servante les observe.

370 Mère et enfant se mirant dans l'eau d'un réservoir en pierre.

Original en couleur
NF Z 43-120-8

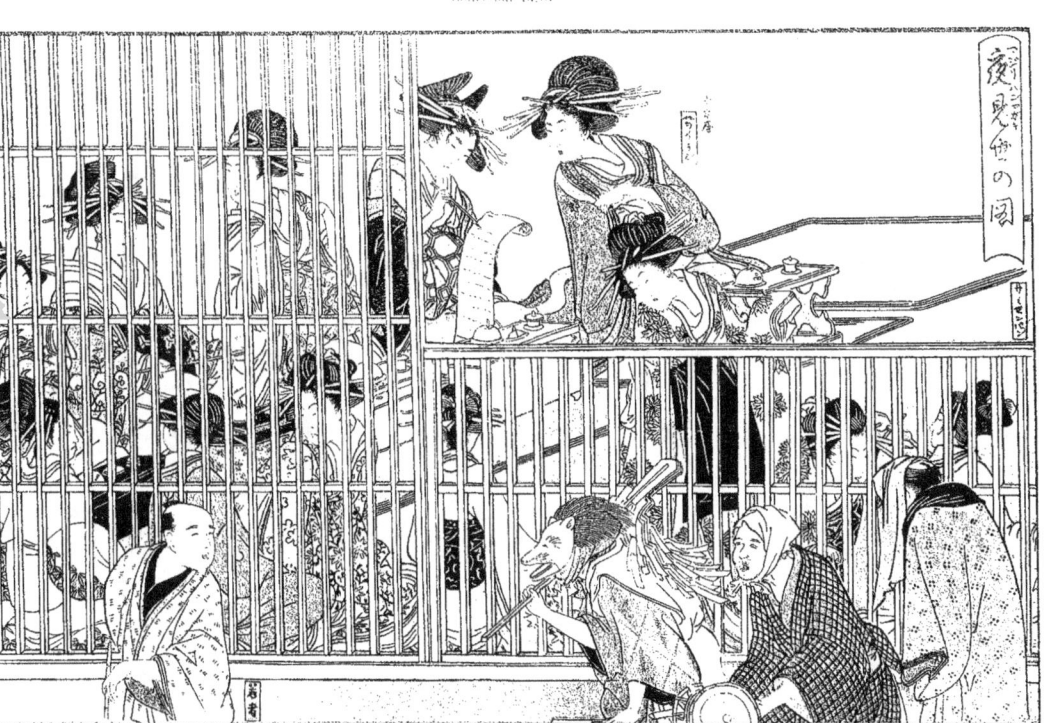

Tiré du « YOSHIVARA, » par OUTAMARO. Fin du xviiie siècle.

OUTAMARO (Suite)

371 Bain d'enfant.

372 Jeune femme offrant le sein à son enfant.

373 Femme à sa toilette, examinant sa coiffure au moyen d'un double miroir.

374 Jeune homme entouré de trois dames. Il a le coude appuyé sur une table de Go renversée (sorte de jeu de dames) dont les jetons sont éparpillés sur le sol.

375 Dame disposant des chrysanthèmes dans un vase accroché au mur.

376 Danseuse de temple et joueur de flûte.

377 Teinturières.

378 Jeune fille assise à la devanture d'une maison.

379 Jeune dame se peignant les lèvres.

380 Jeune dame tenant un miroir.

381 Un enfant, assis sur les genoux de sa mère, joue avec un chat.

382 Jeune dame assise à la devanture d'une maison de thé. Deux personnes qui se trouvent à l'intérieur apparaissent en silhouette noire à travers les châssis en papier.

383 Un futur héros élevé dans les bois et représenté, d'après la légende, avec une peau très rouge. Sa mère lui tend un bouquet de châtaignes sauvages.

384 Jeune femme à sa toilette.

385 Jeune dame sortant de sa maison, accompagnée d'une servante qui porte une malle noire.

386 Le rêve du chat.

387 Un jeune seigneur se prosterne devant le maître du logis, non représenté dans la composition. Trois jeunes filles

rieuses observent la scène, cachées derrière une porte à rainures. Un homme du commun, sans doute porteur de la litière qui a amené le jeune homme, est occupé au dehors à s'épiler.

388 Embarquement en hiver.

389 Conversation surprise.

390 Canards et martin-pêcheur.

391 Grues blanches et martin-pêcheur chassant. La partie du corps qui plonge s'estompe sous le niveau de l'eau.

392 Pigeons et moineaux.

393 Maison de thé dont le premier étage est occupé par une joyeuse société.

393 *bis* Pont. Au loin, un voyageur se fait porter en kago par la brume du soir qui couvre la plaine. Un enfant grimpant sur le parapet d'un pont est retenu par l'une des deux dames qui l'accompagnent.

394 Aigle sur branche de pin.

395 Dame en costume de cour à qui une servante présente un enfant.

396 Un diable, costumé en moine-mendiant, accompagne une jeune femme portant sur l'épaule une branche de glycines.

397 Baigneuse. Une femme lui offre un awabi (coquillage servant de comestible).

398 Jeune femme allaitant son enfant en se peignant les cheveux.

399 Enfant mettant à sa mère le masque d'Okamé.

400 Jeune femme portant un enfant qui agace un petit chien avec sa poupée.

401 Promenade de deux jeunes femmes au milieu des roseaux.

OUTAMARO (*Suite*)

402 Baignade d'enfants.
403 Sous la pluie.
404 Lavandière vue à travers un châssis de papier.
405 Jeune fille dans les iris.
406 Seigneur en voyage.
407 Guésha.
408 Jeune homme et son domestique.
409 Servante d'auberge vue de face et de dos. (Impression au recto et au verso.)
410 Servante d'auberge vue de face et de dos. (Impression au recto et verso.)
411 Une partie de pêche.
412 Sur le pont.
413 Promenade du soir dans les hautes herbes.

Collection Paul de Boissy.

14 Offrande portée au temple.
415 Sortie nocturne. Jeune dame et sa servante qui porte une lanterne.

Collection Henri Bouilhet.

416 Dame en costume d'intérieur, fumant.
417 Cigognes.
418 Jeune homme au faucon. Devant lui se tient accroupie une jeune fille qui tient un sabre.

Collection G. Clémenceau.

419 Cheval chargé de ballots escorté par de jeunes gens.
420 Femme, enfant et chien.

OUTAMARO (Suite)

Collection Ch. Gillot.

421 Nettoyage hebdomadaire, au matin, d'une maison de thé. On met à la porte les hôtes attardés.

Collection Kœpping.

422 Repos après le repas.

Collection L. Metman.

423 Fête nocturne sur l'eau.

424 Jeunes gens sortant d'une maison de thé.

425 Jeune homme et jeune fille.

426 Jeune homme et jeune fille.

Collection E. L. Montefiore.

427 Deux jeunes dames devisant.

428 Deux groupes, composés chacun d'une dame et d'un jeune homme.

429 *a* Partie de pêche.

 b Dame en voyage, arrêtée devant l'île de Yénoshima

 a Danse de jeunes garçons en costume de fête.

 b Scène de la rue.

Collection du Musée des Arts Décoratifs.

430 Buste de femme.

Collection du prince Henri d'Orléans.

431 Chasse aux lucioles. L'enfant tient la boîte pour renfermer les insectes.

Collection Edm. Taigny.

432 Colombes picorant.
 Tiré du momo tshidori.

OUTAMARO (*Suite*)

433 Jeune dame composant des poésies. Un jeune homme paraît dans l'entrebâillement de la porte.

434 Personnage montrant sa poitrine tatouée d'une devise amoureuse.

435 Scène dans la rue.

436 La *Gimblette*.

437 Bonze faisant un récit.

438 Teinturières.

Collection Ch. Tillot.

439 Dame et lavandière.

Collection H. Vever.

440 Dame sortant par la pluie.

441 Jeune femme examinant un rouleau de dessins.

442 Jeunes femmes sur le bord d'une terrasse dominant la mer.

443 Jeunes dames sur la galerie extérieure de leur habitation.

444 Jeune fille regardant un enfant à travers une étoffe transparente.

445 Jeune homme donnant à boire à une guesha.

446 Deux jeunes femmes regardant un rouleau de dessins L'une d'elles est assise sur un matelas rouge.

TSUKIMARO (1810)

Collection S. Bing.

447 Bataille d'aveugles.

Collection Edm. Taigny.

448 Promenade de jeunes femmes.

MINÉMARO (1810)

Collection S. Bing.

449 Jeune fille accompagnée d'un serviteur qui porte une lanterne et une malle noire.

SHIKO (1810)

Collection du Musée des Arts décoratifs.

450 Prince en voyage.

Collection Edm. Taigny.

451 Femme recousant l'habit d'un jeune homme.

TSHÔKI (1810)

Collection H. Vever.

452 Jeune femme sur une terrasse au bord de la mer. Soleil couchant.

Ogata KORIN

Collection S. Bing.

453 Fleurs de dent de lion et d'apocynée.
 Planche tirée du Korin. -- Gwafou (1802).

Collection Philippe Burty.

454 Jeunes chiens.
 Planche tirée du Lôrin. — Gwafou (1802).

TÔKEI (1790)

Collection S. Bing.

455 Fleurs des champs et inseçtes.

Hiakurin SORI (1790)

Collection S. Bing.

456 Panorama en vue du Mont Fouji.

KWASAI (1800)

Collection S. Bing.

457 Portrait du poète Shiko.

Mori SOSEN (1800)

Collection P. de Boissy.

458 Singe sur un tronc noueux.

Katsushika HOKUSAÏ (1760 à 1849)

Collection S. Bing.

459 Carpes nageant dans un torrent.

460 Grues sur un pin neigeux.

461 Tortues marines dans les profondeurs de l'eau.

462 Coq, poule et poussins sous un arbre en fleurs, couvert d'une neige printanière.

463 *a* Voyageur à cheval.

 b Personnage monté sur un tori-i (portique) pour attacher la corde avec ses pendentifs d'ornement des jours de fêtes religieuses.

464 *a* Paysage d'hiver.

 b Oiseaux s'abattant sur un champ de maïs.

465 Seigneur sur une terrasse au bord de l'eau.

466 La Soumida (rivière d'Yédo).

HOKUSAI (*Suite*)

467 Rive en face de Fouji. Une ouvrière et son enfant ourdissant une chaîne pour le tissage.

468 Retour de fête le long de la rivière.

469 Pêche au filet.

470 Tisseuses.

471 Dames dans un bateau cherchant à cueillir une branche fleurie.

472 Fabricant de tuile et sculpteur.

473 Bateau de passeur.

474 Poésie.

475 Pont.

476 La Vague.
> Estampe extraite des 36 vues du Fouji.

477 Les scieurs de long.
> Estampe extraite des 36 vues du Fouji.

478 Coucher de soleil.
> Estampe extraite des 36 vues du Fouji.

479 Pont d'Yédo.
> Estampe extraite des 36 vues du Fouji

480 Toit de Temple.
> Estampe extraite des 36 vues du Fouji

481 Pavots.

482 Hortensias.

483 Iris.

484 Volubilis.

485 Pivoines.

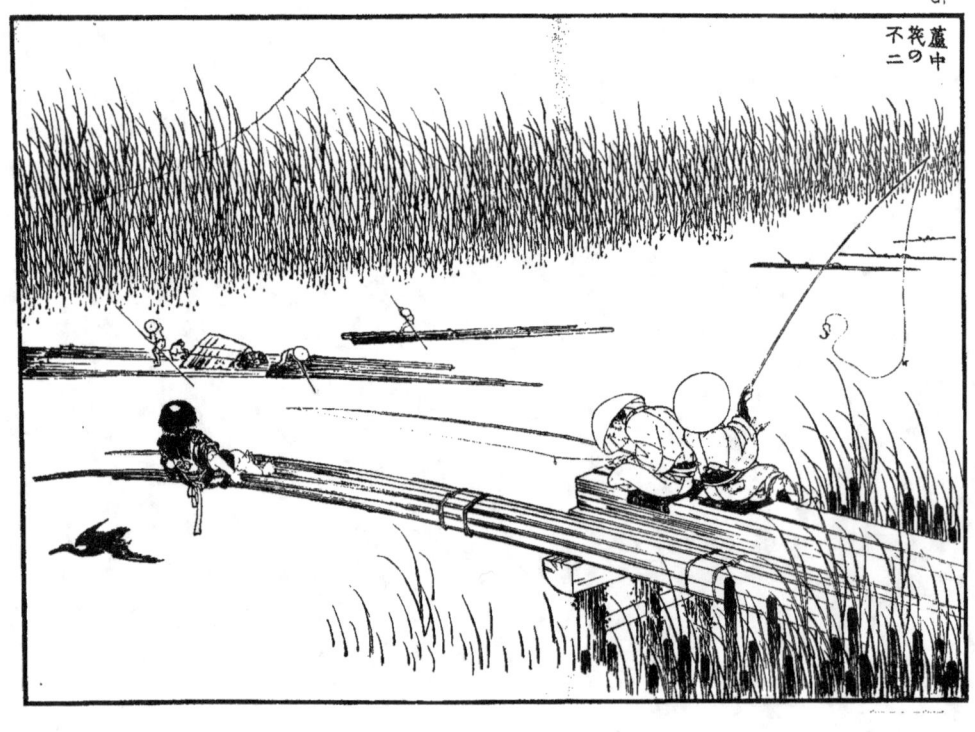

HOKUSAI (*Suite*)

486 Lys.
487 Entrée de temple au fond d'une baie.
488 Derniers rayons du soleil couchant.
489 Seigneur se rendant au tir à l'arc.
490 Jeune fille présentant une branche fleurie à un seigneur.
491 Jeune femme couverte d'un vêtement de paille et portant des herbes arrachées du sol.
492 Jeune femme se promenant dans la neige.
493 Jeune femme au bord d'un chemin.
494 Promeneurs sur un pont.
495 *a* Branche de Biwa (nèfle japonaise).
 b Hirondelle et araignée.
496 Brisant de vague.
497 Pêcheur tendant son filet.
498 Printemps. Pont conduisant à un temple.
499 Pont au-dessus d'une cascade.
500 Sous le pont.
501 *a* Toits de chaumières émergeant d'un ravin.
 b Marchand en voyage.
502 Paysage.
503 Homme du peuple contemplant le vol des oiseaux.
504 Jeune mère.
505 *a* Jongleur.
 b Pèlerins en admiration devant une gigantesque cloche de temple.

HOKUSAI (*Suite*)

506 *a* Jeune femme en promenade.

b Homme du peuple traversant un pont en planches.

507 Série de dix compositions de fleurs et oiseaux.

508 Partie de pêche.

509 Personnage portant une branche d'arbre.

510 Bateau passant sous un pont.

511 Marchande de coquillages.

512 Jeune femme à sa toilette. Un masque accroché derrière elle se reflète dans le miroir.

513 Branche de prunier submergée par un ruisseau.

514 Marchand de jouets.

515 Jouets d'enfants en baudruche.

516 Derniers jours de l'hiver.

517 Pendant du précédent.

518 Danse du renard.

519 Poétesse de l'ancienne cour de Kiôto.

520 Servantes d'auberge. L'une d'elle cache à moitié le porteur d'une immense malle noire.

521 Poussins. La trace de leurs pattes est marquée sur le sol.

522 Voyage à dos de buffle le long de la mer.

523 Devant une cabane de pêcheurs.

524 Cage devant un paravent.

525 Nature morte.

HOKUSAI (*Suite*)

527 Matsuri (fête populaire). Une foule de jeunes gens, aux chapeaux ornés de pivoines, traîne un char où s'agitent plusieurs personnages, porteurs de symboles bouddhiques.

528 Les passants de la rue.

529 Musiciens.

530 Les deux Manzaï (danseurs qui vont de porte en porte au début de la nouvelle année) donnent la représentation à un jeune prince et ses camarades. Les dames du palais se tiennent derrière un paravent et se silhouettent à travers les fines lanières de bambou. A droite un châssis à rainures. Les branches vertes qui bordent le haut de la composition se suspendent toujours au premier jour de l'an.

531 La baie en face l'île de Yénoshima.

532 Jeune homme rêvant sur le bord d'une terrasse donnant sur la mer, dans l'attente du coucher du soleil.

533 Deux dames en riche costume de cour se font offrir des roseaux arrachés au bord de la rivière.

534 Branches de chrysanthèmes et troncs de bambou.

535 Souper dans le lit du fleuve à l'époque de la sécheresse.

Collection P. de Boissy.

536 Femme au puits. Le seau est orné d'emblèmes de fête.

Collection Philippe Burty.

537 10 gravures. Épreuves d'essai tirées pour l'ouvrage Fougaku Hiak'kei.

Les 100 vues du mont Fouji.

Collection Ch. Gillot.

538 *a* Cavalier, vu de dos, traversant un pont par un temps de

HOKUSAI (*Suite*)

b Bûcheron regagnant sa demeure au clair de la lune.

<div style="text-align:center">Ces deux compositions font partie d'une série de dix, intitulée « Les cent poésies ».</div>

Collection T. Hayashi.

539 Un panneau de 29 petits surimono.

540 Un panneau de 2 petits surimono.

541 Bords de la mer.

<div style="text-align:center">Tiré de la série des 36 vues du mont Fouji.</div>

Collection Louis Metman.

542 Crête de montagne.

<div style="text-align:center">Tiré de la série des Ponts célèbres.</div>

543 Journée d'hiver.

<div style="text-align:center">Tiré de la série des 36 vues du mont Fouji.</div>

Collection du Musée des Arts décoratifs.

544 Uun cascade. Tiré de la série des huit cascades.

Collection Edm. Taigny.

545 Sur la plage.

546 Attributs de fête : Masque, éventail, guetta, yéma.

547 L'éléphant amoureux.

548 Danseuse et musiciennes, donnant la représentation à trois seigneurs et à des dames, dont la silhouette apparaît à travers la transparence des paravents.

549 Promeneuse.

550 Retour de fête.

551 Un bac.

552 Pêche à la ligne sur la plage, au fond d'une baie.

553 Canal de Yédo.

<div style="text-align:center">Tiré de la série des 36 vues du mont Fouji.</div>

Original en couleur
NF Z 43-120-8

Extrait de la Revue mensuelle " Le Japon Artistique "

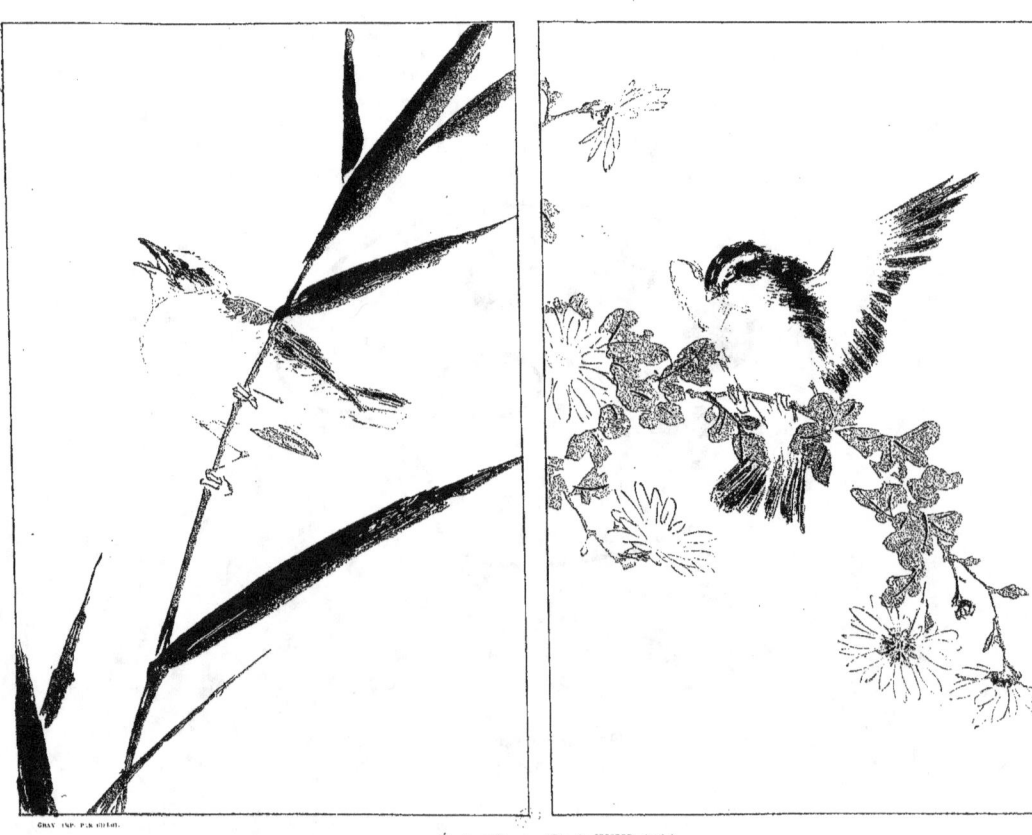

Études d'Oiseaux (Fin du XVIII^e siècle)

ESTAMPES

HOKUSAI (*Suite*)

Collection H. Vever.

551-555 Carpe nageant.

556 Vieillard en contemplation devant la cascade.

557 Seigneur rêvant sur la terrasse de son palais au bord de la mer.

558 Cavalier sur un cheval blanc.

559 Lavandières.

560 Homme grimpé sur un arbre

561 Serpent blanc.

562 Cinq apparitions.

563 Paysan découvrant une pousse de bambou.

564 Paysage. Un paysan chasse à la sarbacane.

565 Paysage : Clair de lune : temple sur un rocher dominant la mer.

566 Entrée d'une cour de temple.

567 Grues et sapins.

568 Musiciens ambulants.

569 Dame et enfant jouant avec un lapin.

570 Aigle sur un perchoir près d'un cerisier en fleurs.

571 Les plaisirs de la plage.

572 Artisans dans une maison ouverte sur le bord de la route.

Ouwoya HOK'KÉI (1820)

Collection S. Bing.

573 Deux personnages en costume de la Cour en promenade sur l'eau, pendant l'hiver.

HOK'KEI (Suite)

574 Poisson et langouste.

575 Branche de pivoines.

576 Sennin voyageant à dos de poisson.

577 Coq, poule et poussins.

578 Vue de Yénoshima.

579 Serpent enroulé autour de potirons.

580 Charbon de bois. Boîte de laque. Pot à thé renfermé dans un sac en soie.

581 Poisson rouge dans un bocal.

582 Corbeau devant le disque rouge du soleil.

583 Paysage rocheux animé d'un cavalier et son suivant qui s'apprêtent à traverser un pont de planches.

584 Vue de Shinakawa.

Collection Ch. Gillot.

585 *a* Dame en toilette de ville

586 *b* Daïmio, assis sur un coussin, son sabre posé sur un porte-sabre, drapé d'une étoffe.

Collection T. Hayashi.

587 Vol de deux grues.

588 Sourimono.

Collection Llarrey.

589 Vol de grues.

590 Grues sur la plage.

Collection H. Vever.

591 Carpes dans les herbes.

KEIRI (1825)

Collection Agache.

592 Le saint Dharma représenté sous les traits d'une jeune femme traversant l'océan.

Harunobou GAKUTEI (1810)

Collection S. Bing.

593 Chat croyant voir un autre chat dans son image reflétée par une boîte en laque.

594 Lapin blanc cravaté d'une soie rouge.

595 Guerrier des temps anciens accroupi.

Collection Edm. Taigny.

596 Les deux *Manzaï*, danseurs de la nouvelle année.

597 Promenade devant un temple.

598 Seigneur au renard blanc.

HOKOU-OUN (1820)

Collection S. Bing.

599 Grand écran décoré de deux troncs de pins.

Tessai HOKOUBA (1820)

Collection S. Bing.

600 Harengs embrochés.

601 Chat dévorant une tranche de fruit.

602 Porteur d'un kago vide (chaise de voyage).

Collection Edm. Taigny.

603 Lapin de neige, lune et fleur de cerisier.

HOKUJIU (1830)

Collection S. Bing.

604 Pont à Yédo.

605 Paysage.

Collection H. Vever.

606 Barques sortant du port.

HOKUSHU (1830)

Collection Edm. Taigny

607 Buste d'acteur.

608 Buste d'acteur.

Collection H. Vever.

609 Buste d'acteur costumé en seigneur de la Cour.

TAMIKOUNI (1840)

Collection S. Bing.

610 Acteur dans un bateau.

ASHIYUKI (1840)

Collection S. Bing.

611 Acteurs en promenade passant un pont par un temps de neige.

ANONYMES

Collection S. Bing.

612 « Postillon » de cerf-volant.

613 Personnage sortant de son moustiquaire.

ANONYMES (*Suite*)

614 Renard exécutant une danse rituelle bouddhique.

615 Chat guettant un papillon.

Collection Ch. Tillot.

616 Bateau princier à proue de dragon.

Itshiriusa HIROSHIGHE (1830)

Collection S. Bing.

617 Pont de Riogaku (Yédo) pendant un fête de nuit.

618 Vue d'Ouyéno.

619 Vue d'Yedo (dessous de pont).

620 Vue de la baie d'Yedo (Vol d'oies).

621 Vue d'un Temple d'Yedo.

622 Vue tirée des 8 sites célèbres de la province Omi.

623 Scène tirée de l'histoire des 47 Ronin.

624 Vue tirée des 8 sites célèbres de la province Omi.

625 Sortie du Yoshiwara après boire.

626 Bateau.

627 Matinée de printemps.

628 Vue nocturne.

629 Les rizières la nuit.

630 Foire du Temple d'Asakusa (Yédo).

631 Rizières.

632 Paysage. Imprimé sur papier crépon.

633 Grue blanche au milieu des roseaux.

HIROSHIGHE (*Suite*)

634 Grue blanche planant au-dessus des iris.

635 Gorge de montagne traversée par un pont. A droite une cascade et au fond le croissant lunaire.

636 Poissons.

637 Nihonbashi (pont dans Yédo).

638 Oiseau s'accrochant à une branche de vigne vierge.

639 Coq et poule debout sur un cuve renversée.

640 Suite de douze compositions d'oiseaux.

641 Coq vu par derrière.

642 Poisson et crevette.

643 Promeneuses, la nuit.

644 Seigneur sur un pont de jardin, contemplant les iris en fleurs.

645 Samuraï dans la neige.

646 Pêcheurs à la torche.

647 Chats acrobates.

648 Marchand de porcelaines ambulant surpris par un fantôm sortant d'un puits.

649 Fête de nuit sur la Soumida.

Collection Philippe Burty.

650 Les Rapides, près Kioto.

Collection P. de Boissy.

651 Dragon s'élevant dans les nuages.

652 L'arbre gigantesque de la province d'Omi.
 Tiré des 8 vues célèbres de la province d'Omi.

Extrait de la Revue mensuelle " Le Japon Artistique "

HOKUSAI. — Deux pages de la *Mangwa*

HIROSHIGHE (*Suite*)

Collection Henri Bouilhet.

653 Langouste et crevettes

654 Poissons et crevettes.

Collection Clémenceau.

655 Grève de sable.

656 Rafale.

657 Baie dans les environs de Yédo.

Collection Ch. Gillot

658 *a* Poissons.

659 *b* Poissons.

Collection du Musée des Arts décoratifs.

660 Entrée de Temple par un temps de neige.

Collection Edm. Taigny.

661 Pont Nihonbashi, à Yédo.
 Tiré des 36 vues du mont Fouji.

662 Défilé de chariots sur la route devant une maison de thé.
 Tiré de la série des 53 stations du Tokaïdo.

Collection Henri Vever.

663 Les bords de l'eau au printemps.

664 Paysage d'hiver.

665 Averse.

666 Barque et Radeau. Paysage d'hiver.

667 Yoshitsuné et les Tengou (monstres à bec d'oiseau).

Keisai YEïSEN (1830)

Collection S. Bing.

668 Chat contemplant des poissons rouges.

Collection Paul de Boissy.

669 Volubilis et sauterelle.

Collection Henri Vever.

670 Transport à dos de buffles par un temps de pluie.

671 Pêche nocturne au cormoran.

Outakawa KOUNIYOSHI (1825)

Collection H. Vever.

672 Sous le pont.

673 Temps d'orage.

674 Porteur de kago (chaise de voyage).

675 Ebauches, mur barbouillé de croquis comiques. La plupart sont des portraits d'acteurs.

676 Études de chats.

677 id. id.

678 Femme métamorphosée en chatte.

679 Poisson gigantesque dans les ondes.

680 Acteur costumé en femme.

681 Cyprin combattant une anguille attirée par le contenu de vases à boire (parodie de la légende d'un fils d'empereur allant combattre le terrible dragon qui dévastait le pays. Le héros avait coupé le cou de l'animal pendant que de ses 7 têtes il buvait dans 7 vases de saké alignés dans ce but.

KOUNIYOSHI (Suite)

Collection H. Vever.

682 Le prêtre Nitshiren, par un temps de neige.

683 Le bord de la rivière à Yedo, par une pluie d'orage.

684 L'attaque du château à la naissance de l'aube. Scène tirée des 47 Ronin.

685 Récolte, après la baisse des eaux, des petites pousses de roseaux qui servent de comestibles.

686 Dessous de pont.

687 Les rives de la Soumida à Yedo.

688 Promenade au bord de l'eau.

689 Rue d'Yedo à fortes montées.

690 Barques de pêcheurs en vue du mont Fouji.

691 Hommes du peuple pêchant à la ligne.

SADAMASSU

Collection S. Bing.

692 Benké, détrousseur de grand chemin, devenu plus tard le fidèle serviteur de Yoshitsuné, qui l'avait vaincu à leur première rencontre.

OUTAKAWA KOUNISADA (1825)

Collection S. Bing.

693 Les deux rochers sacrés de la province d'Icé au coucher du soleil.

694 Carpe remontant le torrent.

695 Portrait de lutteur.

696 Cheval couché.

KOUNISADA (*Suite*)

697 Jeune homme montant en kago (chaise de voyage) dans un site agreste.

698 Rue du Yoshiwara, la nuit.

699 Vallée au pied du mont Fouji.

Collection Clémenceau.

700 Rafale dans la montagne.

Collection H. Vever.

701 Bûcheronne assise sur le rivage.

702 Promenade dans la neige.

GHEKKO (1850)

Collection P. de Boissy.

703 Le printemps dans la montagne.

704 Dame allant en visite. Son serviteur porte dans un grand cornet de papier un bouquet de fleurs et de plumes de paon.

RENSAN (1850)

Collection Ch. Gillot.

705 Tigre aux aguets sur un tronc d'arbre.

KOUNITSHIKA (1850)

Collection du Musée des Arts décoratifs.

706 Promenade nocturne sur l'eau.

KWASETTSU (1860)

Collection Edm. Taigny.

707 Silhouette d'un buveur.

KEIGAKU (1860)

Collection S. Bing.

708 Jeu de cache-cache.

GANRIO (1860)

Collection S. Bing.

709 Malade et son médecin. Silhouette.

710 Bouderie.

Shibata ZESHIN 1860)

Collection S. Bing.

711 Libellules au-dessus d'un ruisseau.

712 Filles du peuple. La plus petite vient de lancer un volant. L'aînée porte un jeune enfant sur le dos.

713 Tortue suspendue.

714 Poissons entre deux eaux.

Collection Edm. Taigny.

715 Branche de Kaki et châtaignes.

KÔSAI (1860)

Collection S. Bing.

716 Carotte.

ANONYMES

Collection S. Bing.

717 Fleurs jaunes (1860).

718 Tortues (1860).

ANONYMES (*Suite*)

719 Le dragon de la montagne s'élevant dans les airs (1840).

720 Branches de fleurs (1850).

721 Le mont Fouji baigné par la mer (1850).

722 Plage au fond d'une baie dominée par des rochers agrestes. (1830).

723 Les montagnes et la mer (1840).

724 Avenue de *Tori-i* (portiques de temple) (1850).

725 Oiseau au milieu d'un éparpillement de cartes de poésies. (1860).

LA MANUFACTURE ROYALE
DE PORCELAINES
DE COPENHAGUE

dont on n'a pas oublié les belles pièces artistiques à
l'Exposition universelle où elle a obtenu un

DIPLOME D'HONNEUR

ouvre le 1er Mai 1890
un MAGASIN DE VENTE de ses pièces artistiques
à Paris, 3, rue Rossini (à l'entresol)

www.ingramcontent.com/pod-product-compliance
Lightning Source LLC
Chambersburg PA
CBHW071405220526
45469CB00004B/1173